# 楚辭・飛鳥・繪

水彩・色鉛筆的手繪技法
重現古典文學的唯美畫卷

介疾 ◎ 著

# 目錄

# 理性與感性之間的圖像閱讀與技法學習

　　介疾先生具備深厚的繪畫描繪能力，在運用水彩與色鉛筆表現《楚辭》中鳥禽形象時，能精準而巧妙的刻畫出牠們的特徵與質量感。此外，他融入水墨線條描寫與筆墨寫意的表現方式，所以，整體畫面的氛圍傳遞著西方細緻寫實與東方水墨揮灑的雙重趣味，就做為技法學習教學參考用書的功能來說，精準的表現可以有效的達到圖像認識與技法學習效果。同時，蘊含著優美的東方情調，並且可以成為藝術欣賞的對象。《楚辭・飛鳥・繪：水彩・色鉛筆的手繪技法，重現古典文學的唯美畫卷》這本書，顯然，兼具理性認知與感性涵詠的雙重價值。

　　作者對於每一種禽鳥的繪畫示範，都有完整的內容說明與技法步驟分析。從《楚辭》的文章引述作為繪畫教學的發端，然後提供該鳥禽正確的知識，並且以構圖、設色、背景搭配，完成畫幅的整體氣氛，然後以藝術品的樣態呈現。作品中每個過程除了圖像的呈現，也都配合文字說明，對於學習者來說，配合圖像的技法演示與文字的講解，可以輕易的自學有成，而對於本書的閱讀欣賞者來說，如此精湛的技藝，也不由得讚嘆！更有著陶醉在藝術迷人風華之中的幸福。

　　藝術的傳遞與傳承，必需集結眾人的力量，而書的傳播力量無遠弗屆，介疾圖繪與撰述的《楚辭・飛鳥・繪：水彩・色鉛筆的手繪技法，重現古典文學的唯美畫卷》，由大旗出版社（大都會文化）出版，透過精良的印刷品質，必將精湛的技法，送達有心學習的愛畫人眼前，進行一場動人的藝術對話！

國立臺灣師範大學美術學系教授兼系主任

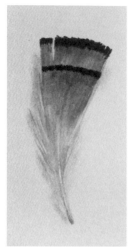

法國巴比松細紋
（Barbizon）200g

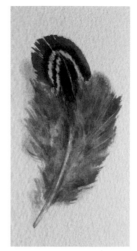

義大利法比亞諾中粗目
（Fabriano）200g

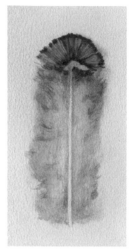

法國夢法兒粗紋
（Montval）300g

# 畫紙

在水彩繪畫工具中，水彩紙的選擇可以說是對最後成品效果影響最大的了。不同的紙張會有不同特色的性能，不同的紋理會使顏料在紙面上綻放異樣的色彩和肌理效果。

**機械紙（machine made paper）**：當你摸到一款水彩紙，質地比較僵硬，表面光滑，顏色偏白，並且紙的邊緣比較平整，這種紙我們稱為機械紙。這種紙張比較適合畫快速表現的畫面，對顏料的吸附性較差，會出現顏料積於紙面的情況，容易形成水漬。由於價格適宜，建議繪畫者們在外出寫生和打稿練習時選用。

**市面上常見的品牌：**
法國巴比松（Barbizon）
夢法兒（Montval）
英國 BKF（Bocking-ford）
義大利法比亞諾（Fabriano）
中國寶虹

**手工紙（hand made paper）**：這種水彩紙邊緣一般會有毛邊，這是手工紙在外觀上的一個特點。由於紙張含纖維多，所以在顏色上多偏黃，手感也較為綿軟。對於顏色的包容性也更強，適用於反復經營畫面乃至某個色塊。適用於各種繪畫題材，也是我們經常會選擇使用的一類水彩紙。但在價格上較機械紙要高一些。

**市面上常見的品牌：**
法國阿詩（Arches）
英國瓦特夫（Waterford）
法國楓丹（Fontenay）
義大利法比亞諾（Fabriano）
德國哈內姆勒（Hahnemühle）

**關於克數**：初學者在學習水彩繪畫之前較少關注紙張的克數。水彩紙的克數大致可以對應其厚度，當然，精確地區分還是要做測量。並不是克數越高的水彩紙就越好，我們要學會選擇

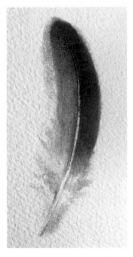

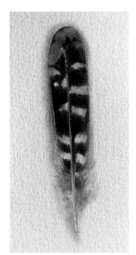

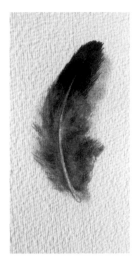

法國阿詩粗紋
（Arches）185g

英國瓦特夫中粗
（Waterford）300g

德國哈內姆勒中粗
（Hahnemühle）300g

不同的克數。克數越高的水彩紙就會越厚，紙面不容易變形，也不容易積水。保持畫面平整是繪畫過程中很重要的一點。如果選擇克數低的水彩紙，就建議要學會裱紙這項技能。不過，如果繪畫的尺幅較小，也可以忽略克數的問題。一般來説，300 克以上的水彩紙，尺幅不超過 4 開，是不需要裱紙的；300 克以下的水彩紙，尺幅大於 16 開的話，就建議裱紙。

**紋理的選擇：**水彩紙通常有粗紋、中粗和細紋三種。一般來説，水彩紙的正面紋理比反面紋理更明顯，如果初學者不易區分，也可以透過紙正面的 logo 鋼印來識別水彩紙的正面。粗紋水彩紙，紙面紋理粗糙，可以更好地體現出紙本繪畫的質地感，也可以使水彩顏料的顆粒得到保留，適用在畫長期作業。細紋水彩紙，質地較為光滑，紋理不是很清楚，最適宜繪製風格精細、乾淨清新的畫面，設計製圖時經常選用。中粗紋理介於粗紋和細紋之間。對於初學者來説，更建議選擇中粗，因為中粗紋理適中，容易體會到紙張特性和掌握其性能。在本書的教程當中，因為會用到彩色鉛筆，所以選擇細紋也是可以的。

# 注

我們要繪製一幅畫，首先要有呈現畫面的載體，所以紙張的選擇十分重要。根據個人經驗，每一款水彩紙都有其特性，所以我更重視畫者對水彩紙性能的掌控能力。希望大家多多嘗試，總結體會，選擇一款適合自己的水彩紙，而不是人云亦云，價高者為上。

塊狀水彩顏料

管裝膏狀水彩顏料

白色墨水

彩色墨水

# 顏料

對水彩這種繪畫形式的喜愛，要歸功於它的顏料。水彩是以水調和顏料作畫，對水量的要求不大。水彩顏料沒有異味，易於清洗，並且方便攜帶，很適合外出寫生。

水彩顏料從透明性上可分為兩種：

**1. 透明水彩顏料**：也就是傳統意義上的水彩顏料，透明度高，色彩重疊時，下面的顏色會透上來。透明性是水彩最重要的特點。

常見的水彩顏料品牌有：英國牛頓（Winsor & Newton）、荷蘭梵谷（Van Gogh）。

**2. 不透明水彩顏料**：顏料本身具有覆蓋力，可用於較厚的著色，大面積上色時也不會出現不均勻的現象。比如廣告畫顏料和丙烯顏料。不過在著色、顏色的數量以及保存等問題上，不透明水彩顏料較透明水彩顏料稍遜一籌。透明水彩顏料具有長期保存也不變色的優勢。

此外，我在《詩經草木繪》一書中提到了日本的顏彩，這款顏料我個人認為屬於半透明的顏料，因為在個別的顏色，如粉綠和金屬色當中含有較多粉質，透明性沒有那麼好，具有覆蓋性。

 牛頓專家級塊狀水彩顏料

 好賓水彩顏料

 吳竹顏彩

 牛頓學生級 cotman 水彩顏料

 梵谷水彩顏料

 Ecoline 彩色墨水

水彩顏料從製作工藝上可分為三種：

**1. 塊狀水彩顏料**：含水量比較低，呈凝固乾燥狀態，用時需要用筆蘸水將其表面潤濕，待顏料溶解後使用。這種顏料一般製作得比較小巧精緻，便於攜帶，很適合外出寫生和繪製插圖、示意圖等小幅畫作使用。

**2. 管裝膏狀水彩顏料**：含水量較大，呈膏狀，可以直接擠在調色盤中使用，或事先擠在調色盤中備用，用時直接用筆蘸取顏料和其他顏色混合使用。從顏料的穩定性上看，管裝顏料不如固體顏料，時間長了會在管中脫膠。裝在顏料盒中的顏料也要注意保濕，否則容易乾燥或發黴變質。

**3. 瓶裝液體水彩顏料**：含水量大，呈液體。可用筆尖直接蘸取使用，也可用小滴管吸取置於分隔的顏料盒中使用。這種顏料一般具有很高的飽和度，色彩鮮豔、純度高，不發灰。因具有很強的擴散性，所以不建議初學者使用。

水彩顏料從等級上可分為兩種：

**1. 學生級水彩顏料**：適合學生和初學者使用，價格便宜，性價比高。

**2. 專家級水彩顏料**：材質和性能更優，透明度高，耐久性強，對畫面的表現力較學生級好很多，但是價格相比學生級也要高很多。

我們用英國的牛頓（Winsor & Newton）舉例，牛頓學生級的水彩顏料透明性不錯，顏色偏淡，畫面中的重色會有深不下去的感覺。牛頓專家級的水彩顏料質感會更細膩、色彩穩重、鮮豔度高、耐曬、牢度強，當然價格上也要比學生級高很多。如果您的預算有限，那麼建議您兩種級別搭配一起使用。

最後，我們會用到白。

白色，在水彩繪畫中經常是被冷落的一個顏色。但在本書中，白色將是表現鳥的羽毛質感的一件法寶。所以在學習本教程前，您是需要準備白色顏料的，水彩、水粉，或國畫中的白皆可。

牛頓專家級
塊狀水彩顏料

梵谷
管裝膏狀水彩顏料

荷蘭泰倫斯（Royal Talens）
瓶裝液體水彩顏料

## 實驗一　塊狀水彩顏料 VS. 管裝膏狀水彩顏料 VS. 瓶裝顏料液體水彩

**1.** 成塊狀的固體水彩顏料，使用時將色塊打濕，方可稀釋顏色。顏色透明性強，但與其他兩款顏料比，濃度淡很多。適用於第一層顏色乾後進行第二層疊加上色，能夠很好地表現出水彩的透明性。

**2.** 管裝膏狀水彩顏料，可以直接擠在調色盤中使用或事先擠在調色盤中備用。顏色濃度高，適合在紙面進行調色，顏色浸染明顯。在色塊未乾時可以用筆尖蘸取一坨膏狀顏料在濕潤的色塊中，繼續經營

色彩關係。進行疊加法繪畫時，所疊加的筆觸或者色塊會有硬邊緣出現，這是在水彩繪畫中表現形體轉折時所需要的畫面效果。

**3.** 瓶裝液體水彩顏料，因顏料中水分含量多，可直接蘸取調和使用。顏色互相浸染明顯，並且速度很快，乾燥時間長，色彩明亮。實驗中所用的黃色和藍色，在濕潤狀態自然中和，呈現出綠色。畫面乾後進行疊加法繪畫時，可以明顯看出顏色的本色——藍色。

牛頓專家級
塊狀水彩顏料

馬利（Marie's）
管裝膏狀水彩顏料

## 實驗二　透明水彩顏料 VS. 不透明水彩顏料

**1.** 在疊加法的練習中，我們可以很清楚地看到第一層的黃色色塊和第二層的藍色色塊，在疊加的部分呈現出了綠色且顏色透明，可以看到紙面的紋理。

**2.** 兩種顏色在畫面中，無論從單一色塊還是從重疊部分來看，都沒有影響到色相。由此可以看出顏色是不透明的，並且有覆蓋力。

牛頓
學生級 cotman 水彩顏料

牛頓
專家級水彩顏料

## 實驗三　學生級水彩顏料 VS. 專家級水彩顏料

**1.** 畫面中的翡翠綠色透明性很強，但是在色彩表現上明顯感覺很淺。當遇到鍋橙色時，顏色互相浸染，在出現色塊聚集的現象時並沒有很自然地散開。

**2.** 畫面中的深鍋紅色顏色厚重，和藍色進行混色後，色相明確，色彩均勻。顏色擴散適度，通透明亮，著色力和透明性均佳。

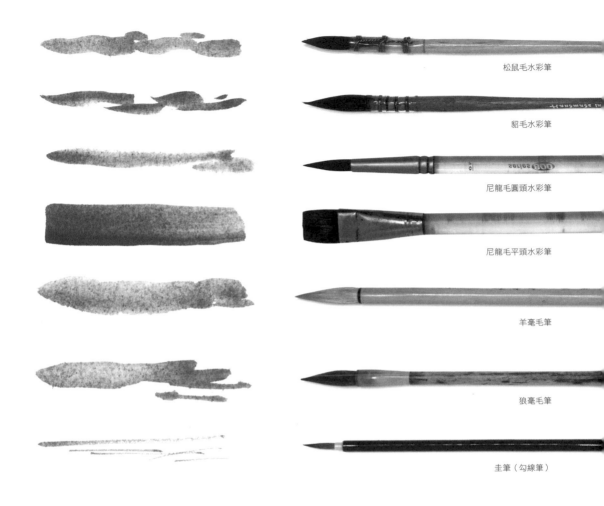

松鼠毛水彩筆

貂毛水彩筆

尼龍毛圓頭水彩筆

尼龍毛平頭水彩筆

羊毫毛筆

狼毫毛筆

圭筆（勾線筆）

# 畫筆

**水彩筆**：水彩有著悠久的歷史，而水彩筆也各有其特色。水彩筆多為貂毛或松鼠毛製成。因為這兩種動物的毛價格昂貴，後來經由改良出現了尼龍毛筆，不過吸水性能還是差很多。在筆鋒形狀上也不拘泥於舊式，出現了方頭和扇形等多種形狀。方頭在畫建築風景方面可以很好地表現直線條和塊面，扇形則在表現樹木草叢上有其獨到之處。

**毛筆**：中國的毛筆是我比較常用的畫筆。或許也是因為毛筆的使用，畫面中會呈現出中國風的味道。

**1. 羊毫筆**：山羊毛製成、性均柔軟、容易著色、吸水性能強。所以在此教程的第二步鋪色時，可選用羊毫筆。由於我們所學畫面的尺幅並不大，所以大家選用中鋒羊毫即可。

**2. 狼毫筆**：黃鼠狼尾巴毛製成，性質堅韌、彈性好。初學者選用狼毫圭筆即可畫出很細的線。在教程中的第四步我們會用其蘸取白色來表現羽毛的質感。

彩色鉛筆：本書中常用的水溶性彩色鉛筆屬於彩色鉛筆中的一種，是繪畫中較常用的工具。用水溶性彩色鉛筆畫好後，使用水和毛筆著色，可產生像水彩一樣的效果，比單純的水彩畫更容易掌握。與顏料混合使用，畫面色彩會更加豐富。此外還有兩種彩色鉛筆：

**1. 一般彩色鉛筆：**著色後色彩不豐富，不能與顏料混合使用，更不能產生像水彩一樣的效果。

**2. 油性彩色鉛筆：**油性彩色鉛筆畫面效果富有光澤，但不太容易附著在紙上，容易褪色甚至掉色。色調不如水溶性彩色鉛筆深。

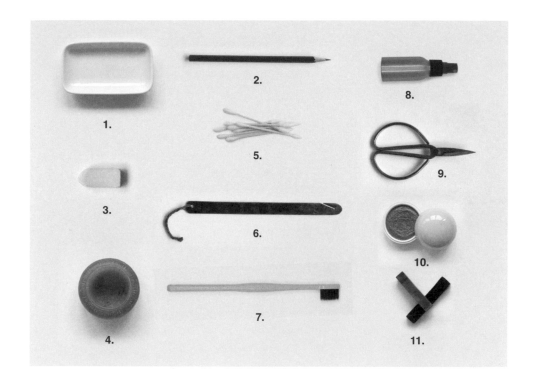

**其它**

**1. 調色盤：** 白瓷盤、塑膠白盤、搪瓷（琺瑯）盤均可。

**2. HB 鉛筆（或自動鉛筆）：** 畫線稿。本書五步法中的第一步「起」，可用 HB 鉛筆或自動鉛筆完成。

**3. 橡皮：** 清理錯誤的線稿。水彩紙表面有一層膠，如若破壞會影響水彩的上色效果，損傷水彩的透明性。所以提醒大家在用橡皮擦拭時盡量輕柔，以免損傷畫紙表面。

**4. 水盂：** 盛水的容器，作為調和顏料之用。不宜太大，因為水彩用水量並不多。

**5. 棉花棒：** 在日常生活中我們會使用棉花棒，而本書中棉花棒會發揮其繪畫作用，即整合統一筆觸，融合畫面，表現羽毛質感。在五步法中的第四步會針對具體案例指導大家如何使用。

**6. 刀：** 裁紙刀、削鉛筆刀或者刀片，用於做特殊肌理效果。

**7. 牙刷：** 使用不需要的廢舊牙刷即可。在畫灰鶴和天鵝時，我們會用到牙刷來做飛雪和水花的效果。

**8. 噴壺：** 用於潤濕畫紙，或製作一些水彩肌理效果。在畫孔雀時會用到濕畫法，所以需要準備一個小的噴壺。也可用乾淨的羊毫筆飽蘸清水，鋪在紙面，來製造類似的效果。

**9. 剪刀：** 剪裁紙張和棉花棒等工具的輔助工具。

**10. 印泥：** 蓋印章用的紅色油質顏料。不用時注意密封保存，切勿長期外露、暴曬。

**11. 印章：** 名章、閒章均可。畫面上蓋上作者的專屬圖章，借鑒於國畫，為古風水彩增添一份中式文人氣質。

# 解剖法

鳥這一類別，形態生動，或飛，或鳴，或宿，或食，其翅，其尾，其嘴，其爪各具形態。又常以樹木花草為伴，很是入畫。

從古至今，畫鳥大多從頭部開始，而又從嘴或眼起筆。當你觀察一隻鳥，想要把牠記錄下來時，可先從眼睛開始定位。鳥類的眼睛大多呈圓形。然後用眼睛為標準去衡量嘴部的位置、長度和寬度，順勢一筆帶過，用弧線將頭部的位置確定，筆尖繼續在紙面上行走，勾勒鳥的背部。視線從鳥的外輪廓轉移到鳥的身體內部，以確定雙翼的定位便可知道胸及肚這條弧線的位置。最後再補上尾巴、腿爪各部。

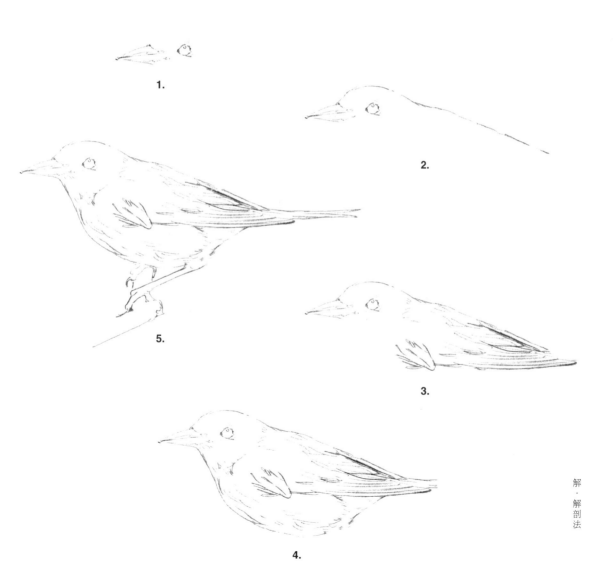

1.

2.

3.

4.

5.

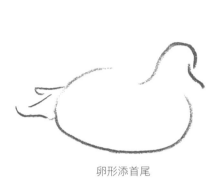

卵形添首尾

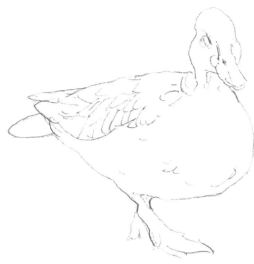

翅足漸相增

# 鳥形不離卵

由來本卵生

《芥子園畫傳》中提到畫鳥的另一種方法：
「須識鳥全身，由來本卵生。卵形添首尾，
翅足漸相增。」
鳥為卵生，其背、胸、肚三部亦呈卵形。有
了這樣的一個整體認識，就已經把鳥的大體
形態了然於心。其鳴則頭昂，其宿則頭縮，
隨意變換頭、尾、腳、爪，形態俱在。

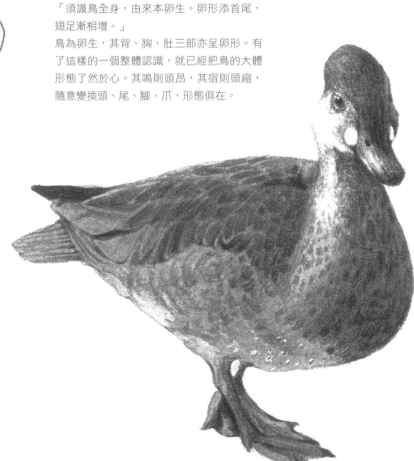

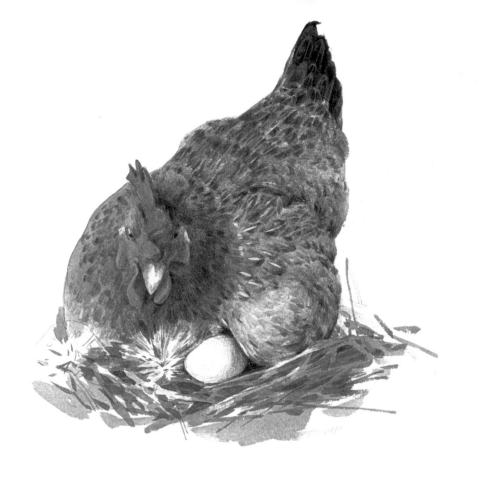

卵是什麼形狀？近似橢圓形，一頭
稍尖，一頭偏圓。我們常見的雞蛋、
鴨蛋或者鵪鶉蛋基本上都是這個形
狀。當小雞破殼而出時，觀察牠的
整體外形，也近似一個橢圓形。
但是世界上的生物複雜多樣，鳥卵
的形狀也不例外。例如一些貓頭鷹
的卵就呈圓球狀。為方便講解，本
書所說的卵形即橢圓形。

# 鳥的骨骼圖

1. 頭骨
2. 頸椎
3. 肱骨
4. 橈骨
5. 尺骨
6. 腕骨
7. 掌骨

8. 指骨
9. 龍骨突
10. 股骨
11. 脛骨
12. 跗蹠骨
13. 趾骨
14. 肋骨

15. 坐骨
16. 尾椎
17. 尾綜骨

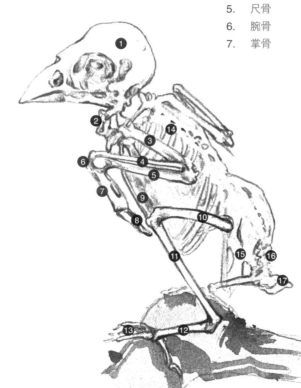

## 鳥體外形圖

| | | | | | | |
|---|---|---|---|---|---|---|
| 1. | 初級飛羽 | 9. | 脅 | 17. | 枕 | 25. 頰 |
| 2. | 次級飛羽 | 10. | 腿 | 18. | 頸項 | 26. 眼先 |
| 3. | 肩羽 | 11. | 趾 | 19. | 下頸 | 27. 耳羽 |
| 4. | 初級覆羽 | 12. | 尾上覆羽 | 20. | 頸側 | 28. 背 |
| 5. | 大覆羽 | 13. | 尾下覆羽 | 21. | 前頸 | 29. 腰 |
| 6. | 中覆羽 | 14. | 尾羽 | 22. | 喉 | |
| 7. | 小覆羽 | 15. | 額 | 23. | 嘴峰 | |
| 8. | 小翼羽 | 16. | 頭頂 | 24. | 頦 | |

# 鳥的頭部特徵

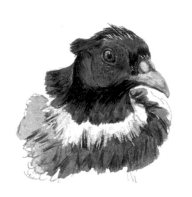

**雉雞**

雄鳥的嘴呈暗白色，眼先以及眼周裸露的皮膚為緋紅色。頸部有一圈黑色的橫帶，橫帶下有白色的環帶。

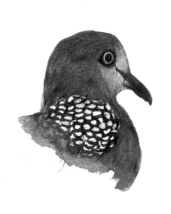

**珠頸斑鳩**

前額淡藍灰色，到頭頂逐漸變為淡灰色，嘴暗褐色。後頸有寬闊的黑色，其上布滿由白色細小的斑點組成的領斑。

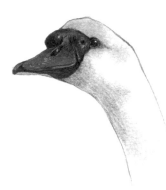
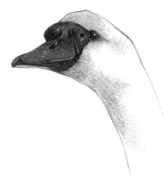

**藍孔雀**

雄鳥具有直立的冠羽，眼睛的上方和下方各有一條白色的斑紋。頭頂、頸部為藍色。虹膜褐色。

**疣鼻天鵝**

頸修長，超過或與身軀等長。嘴橙黃色，嘴基部高而前端緩平，眼先裸露。前額有一塊瘤疣的突起。

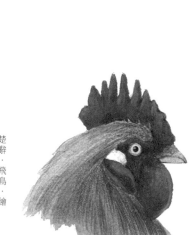

**雞**

頭頂生有肉冠，肉冠和臉部裸皮均為紅色。上嘴為淺棕色，下嘴為淡黃色，喉下有一個或一對紅色的肉垂。

**雕鴞**

喙呈黑色，耳羽突出在頭頂的兩側。虹膜為橙紅色，棕黃色的面盤顯著，密雜著黑褐色細斑，喉部為白色。

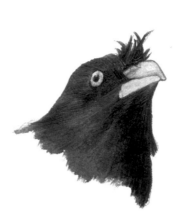

## 八哥

通體烏黑色。矛狀額羽集於嘴基，形如冠。頭頂至後頸、頭側、頰和耳部的羽毛呈矛狀。絨黑色，具藍綠色金屬光澤。

## 灰鶴

前額為黑色，被有黑短羽，頭頂裸出皮膚為鮮紅色。頸部較長，喉、前、後頸均為灰黑，眼後到頸側有灰白色的縱帶。

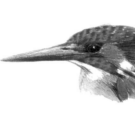

## 翠鳥

嘴粗長而尖，上嘴為黑色，下嘴為紅色。耳後頸側為白色，橘黃色的條帶橫貫眼部。上體為淺藍綠色，頭頂布滿細斑。

## 鸕鷀

夏羽頭、頸和羽冠均為黑色，有紫綠色光澤，夾雜絲狀的白細羽，眼周和喉側裸露皮膚為黃色。長嘴呈錐狀，前端有銳鉤。

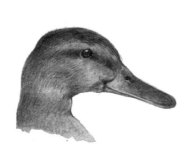

## 燕子

喙短而寬扁，基部寬大，呈倒三角形。喉部和上胸為栗色或棕栗色，後面具有黑色的環帶，上體多為藍黑色。

## 雌綠頭鴨

頭頂至枕部黑色，具棕黃色羽緣。頭側、後頸和頸側淺棕黃色，雜有黑褐色細紋，貫眼紋黑褐色。

# 各式各樣的羽毛

白腹錦雞羽毛（頭白片）

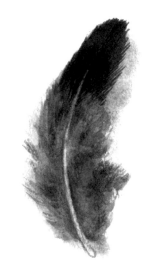

雉雞羽毛

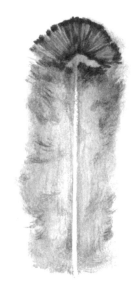

孔雀羽毛（金片）

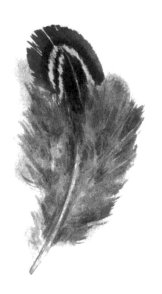

雉雞羽毛（大倉）

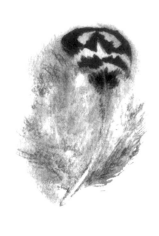

地雞羽毛（棕片）

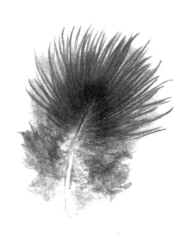

孔雀羽毛（藍片）

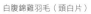

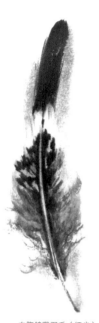

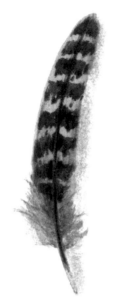

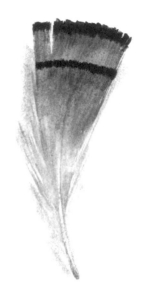

白腹錦雞羽毛（紅尖）　　　　　雉雞羽毛（窩翎）　　　　　錦雞羽毛

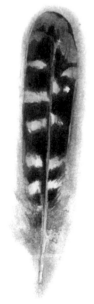

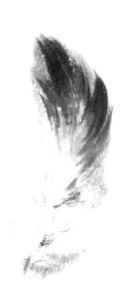

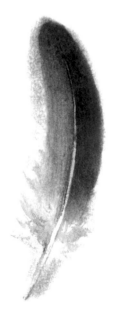

地雞羽毛（窩翎）　　　　　野鴨羽毛　　　　　鴨羽毛

解・解剖法

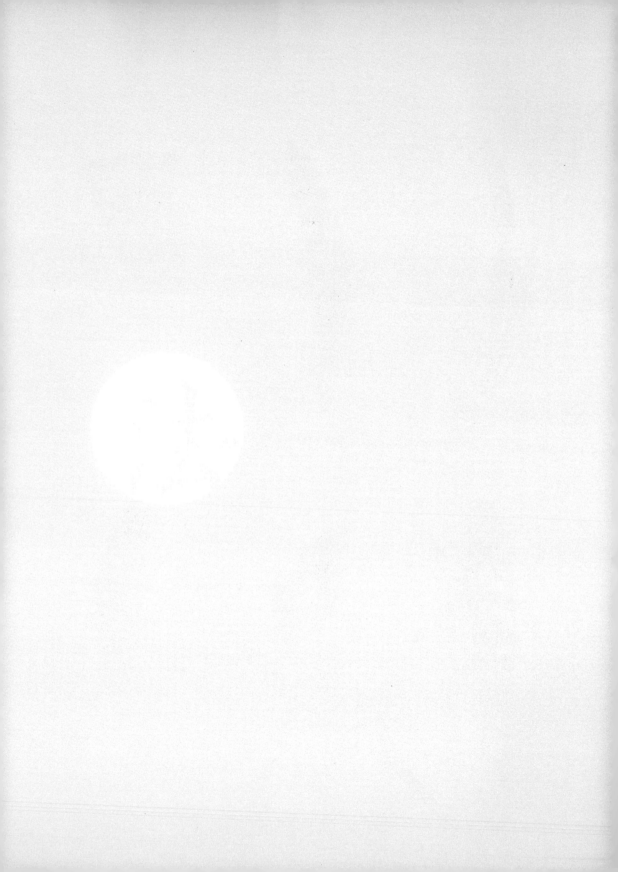

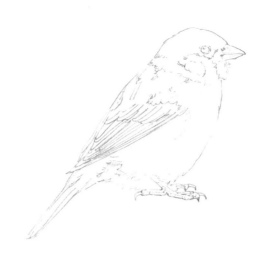

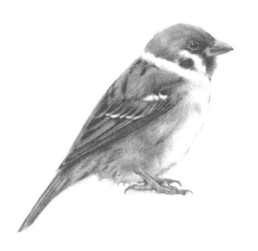

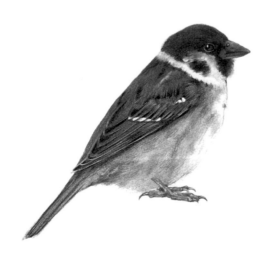

# 五步法

## 一 起

起，起稿子，用鉛筆畫線稿，是繪製水彩畫的第一步。起筆之前，要先根據「解」這個章節提到的方法觀察鳥的整體造型，或從眼睛開始，或從卵形開始，可按照個人習慣來。

以翠鳥為例，圓眼，嘴巴較長，卵形的身體，脖頸微縮，這是牠棲息於枝上的狀態。可用虛實兩種線條分出強調的部分和羽毛分散的部分。

眼部的高光，作為作畫後段時的提醒。標出可用虛實兩種線條分出強調的部分和羽毛分散的部分。

這一步的完成圖將是一幅完整的速寫，用筆虛實交替，為作畫的後段過程起到提示作用。好的稿子預示著一張完美的畫。

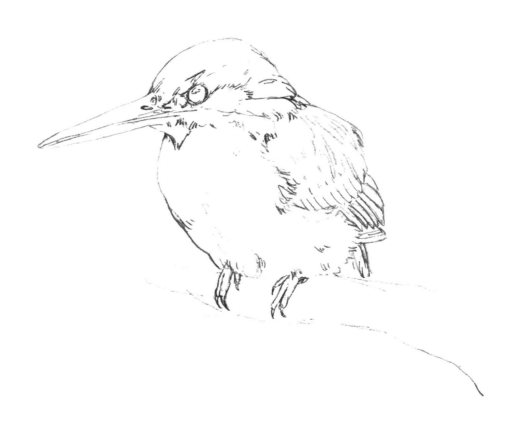

## 二 鋪

鋪，鋪色，用羊毫鋪整體大的色調。這一步，我們將會用不同顏色的水彩對鳥的各部進行鋪色。

以翠鳥為例，大體可分為兩部分色彩：頭部、背部、兩翼多為藍色；嘴部和爪子為朱紅色，胸部為橘紅色。間或穿插白色的羽毛，眼睛為黑色。整體用色時水可多一點，使顏色稀薄，為後面繼續深入塑造留有餘地。

這一步盡量呈現出一氣呵成、水色融合的畫面。

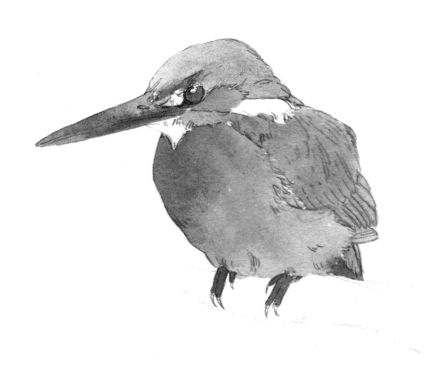

# 三塑

塑，塑造，深入刻畫的一步。彩色鉛筆是在這一步會使用到的工具，盡量選擇水溶性彩色鉛筆，能更好地與水彩底色融合。當然，其他類型的彩色鉛筆也可。在水彩底色的基礎上，我們用彩色鉛筆深入刻畫，注意整體體積的掌握和羽毛質感的處理。因為彩色鉛筆容易掌控，對於初學者，我特別推薦使用彩色鉛筆。

以翠鳥為例，先用黑色鉛筆刻畫眼睛和眼睛周圍的細節，畫到嘴部可緩緩放鬆進行，因為嘴部整體呈灰黑色，其中透著橙紅色。白色羽毛的根部可用黑色鉛筆刻畫，整體控制留白。頭部和背部，用藍色和綠色鉛筆交替使用橙色和黃色鉛筆刻畫翠鳥，分出層次。橙色和黃色鉛筆交替使用畫翠鳥的胸部，注意整體的卵形體積和毛茸的質感，下筆時要輕，短線行筆。腳則要用力畫，表現出骨骼的力度。

刻畫是一幅畫裡面比較理性的部分，要有邏輯，分層次地去表現物象，盡量做到入木三分。

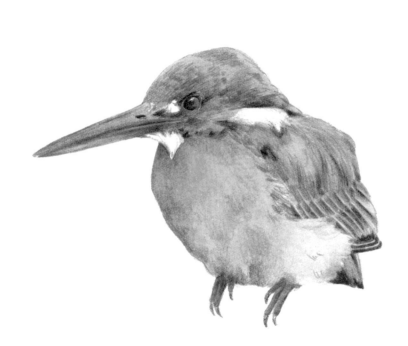

# 四 提

提，提高光。在提高光之前，我們需要用乾淨的棉花棒，從淺到深地擦拭畫面。注意顏色的融合，身體各部分的節奏。

以翠鳥為例，先用棉花棒擦拭腹部，由淺及深揉擦。嘴巴、眼睛等細節，注意不要用力過猛，不要破壞整體造型。在頭部和背部上可輕輕向外擴展，增強絨毛的質感和整體動勢。翅膀部分要隨著翅膀的動勢擦拭。整體處理過後，我們需要用狼毫勾線筆蘸取濃稠的白色顏料畫出翠鳥羽毛上的花紋，還有腹上的一些小絨毛，增強質感。筆尖上的白顏料不要過於稀薄，能拉開筆即可。待白色顏料乾後，可用黑色鉛筆進行調整。最後根據畫面整體調整。

一幅畫什麼時候結束也是對畫者的一種考驗，至此，鳥的部分繪製完成了。

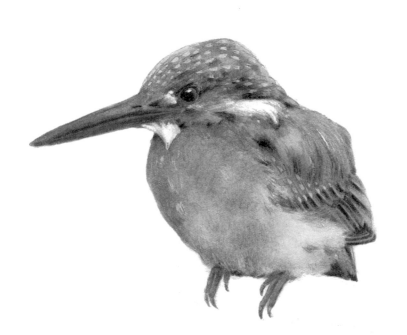

五完

完，完成，配上小景，讓畫面的詩意更好地呈現。本書畫的是《楚辭》中的鳥類，古風依舊。所配小景，根據鳥的生活環境，融合水墨的筆法，與《楚辭》整體文風相契合。以翠鳥為例，翠鳥棲於枝頭，眼神中充滿機警。胭脂用色，點花頭。剩餘的顏色混入不同比例的褐色與綠色畫葉片。深褐色畫藤，與主幹相連（在這一步中，如若有難以掌握之處，可參見《詩經草木繪》，此書對草、木、藥、穀、菜、花、果的畫法有詳盡的講解）。最後一步要注意物象的邏輯關係，背景落筆要大膽肯定，使飛鳥與背景之間的虛實關係更好地呈現出來。至此，畫面完成。

# 注

本書以鳥類為主體，鳥的科學解剖為前提，借鑒了中國古人畫鳥的方法和經驗，並且結合了水彩和彩色鉛筆技法。畫鳥的方法並無唯一，這五步法是我根據自己平日對畫面的觀察認識和繪畫習慣劃分的，屬一家之言，僅希望能夠給初學畫者帶來一介良方。如有不妥之處，望包涵。

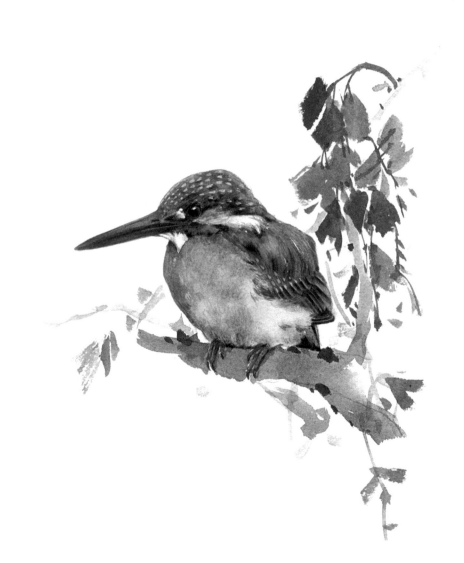

鶴

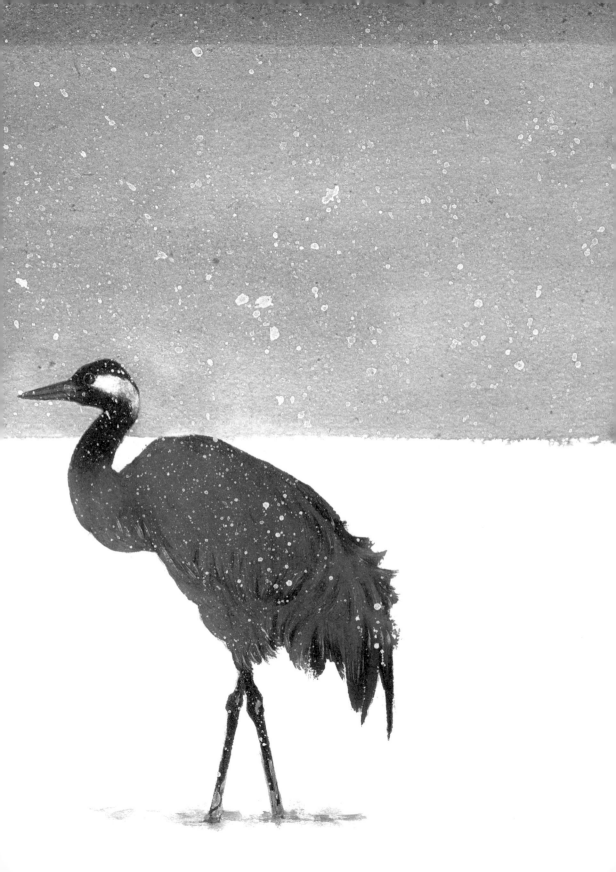

# 九歎·憂苦

聽玄鶴之晨鳴兮
於高岡之峨峨
獨憤積而哀娛兮
翔江洲而安歌

- 玄鶴：灰鶴。
- 峨峨：巍峨。
- 獨：孤獨。
- 哀娛：悲傷與歡樂。
- 翔：悠閒自在地行走。

大意：

聽玄鶴引頸晨鳴，在那巍峨山頂上。

孤憤鬱積獨哀樂，江中小洲悠閒唱。

聽玄鶴之晨鳴兮，於高岡之峨峨。

獨憤積而哀娛兮，翔江洲而安歌。

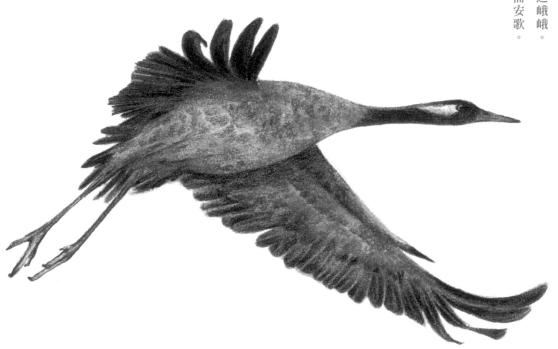

# 鶴

鶴——玄鶴，別名灰鶴。鳥綱，鶴科。體長約 110 釐米。喙、頸和跗蹠都長。體羽呈灰色，眼後至頸側有一灰白色縱帶，腳為黑色。在俄羅斯西伯利亞和中國東北及新疆西部繁殖。秋季遷徙時，由中國境內經華北、西北南部、四川西部和西藏昌都一帶，至長江流域及以南地區越冬。為國家二級保護動物。

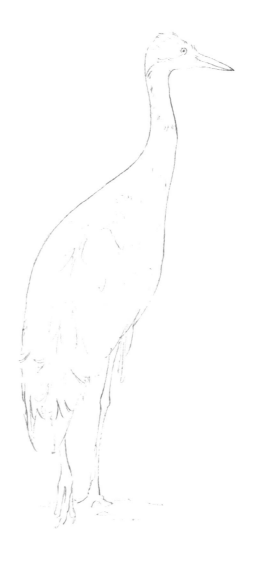

起

**1.** 鉛筆起稿。灰鶴的頭部略小，頸長，身體卵形。在勾畫眼睛的時候要格外注意，細節越少的地方越要讓人感覺畫得輕鬆自如。

**2.** 灰鶴頭頂的部分為白色的羽毛，微微上揚，在此處注意用虛線，以提示自己這裡要留白。

**3.** 頭部往下為頸和身，用平滑而流暢的曲線勾勒，在結構轉折的地方可以稍作停頓。用細碎的線條畫出其他局部細節。

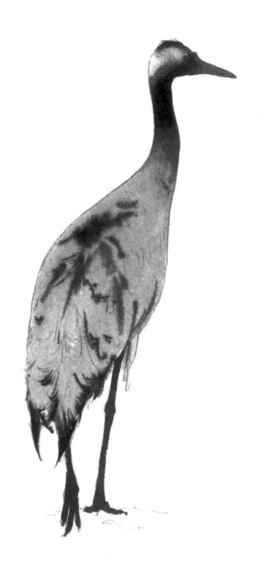

鋪

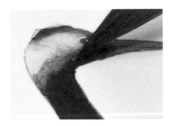

4. 羊毫筆尖蘸清水,把整個頭部和頸部打濕,從側面觀察,紙面不再反光時,用筆尖蘸取少許黑色,畫出頭部的一些細節。顏色中混入少許褐色,畫出嘴巴。

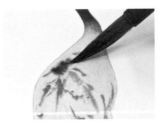

5. 加清水混合,作為灰鶴的主體色調,從頭部向下行筆鋪色,畫出灰鶴的身體。待顏色未乾,馬上用筆尖蘸取黑色,點染出灰鶴背部的灰色花紋。

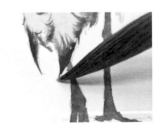

6. 灰鶴的尾羽為黑色且邊緣較尖,畫出其特徵,順帶畫出灰鶴的爪。

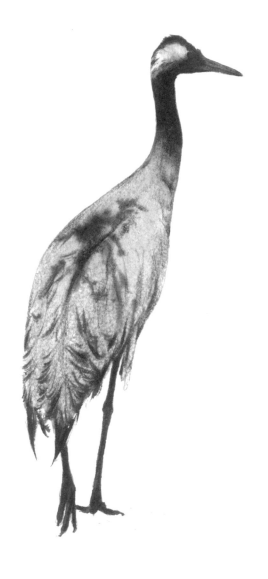

塑

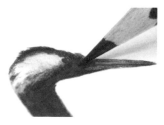

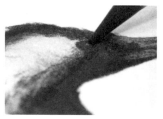

**7.** 用黑色鉛筆畫出灰鶴頭部的黑色羽毛和頸部。輕輕用筆，畫出嘴部的特徵。注意觀察畫面，畫出羽毛的走勢。

**8.** 削尖黑色鉛筆，畫灰鶴的眼睛。畫畢，用褐色鉛筆復畫，使眼部略有紅色，為畫面增添幾分色彩。

**9.** 用灰色鉛筆整體塑造灰鶴的背部和腹部。腹部可多畫，而背部略施幾筆即可，尾羽則可細細刻畫。

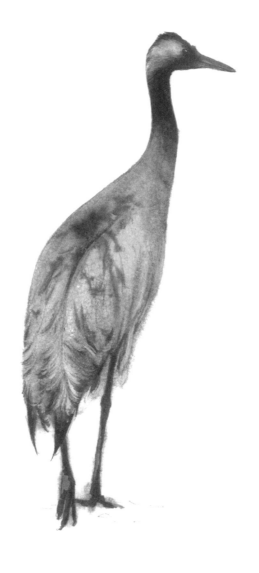

提

**10.** 用棉花棒從灰鶴的頭部開
始,由上至下,整體揉搓紙面。
把上一步畫的鉛筆筆觸融入水彩
底色裡,使畫面和諧。

**11.** 用狼毫筆尖蘸取白色顏料,
挑選幾根羽毛著重刻畫,使畫面
細密周全,有可看之處。

**12.** 用黑色鉛筆繼續刻畫細節,
彌補剛剛棉花棒揉掉的損失。這
一次刻畫要一邊畫一邊觀察整體
畫面,使之統一並完善。

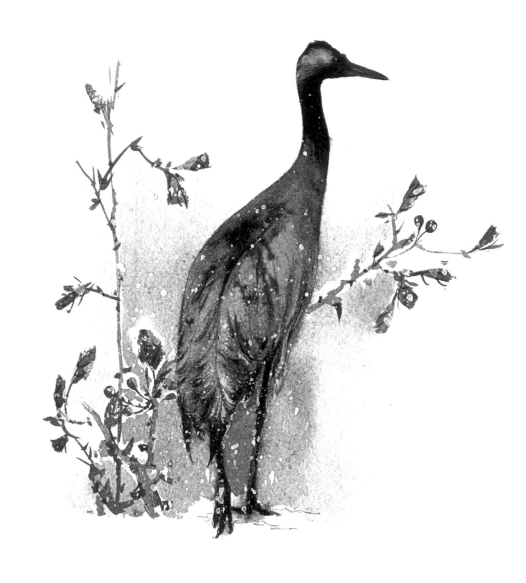

伍

# 完

**13.** 羊毫用筆，以褐色調和黃色畫葉片，以紅色點果。

**14.** 用狼毫筆調和調色盤中剩餘的顏色，筆尖蘸取一點褐色，勾出葉脈。

**15.** 用牙刷蘸取白色，手指在刷毛上輕輕拂過，粉質的顏色會在潮濕的紙面上產生點狀擴散的效果。注意動作要輕柔跳躍。

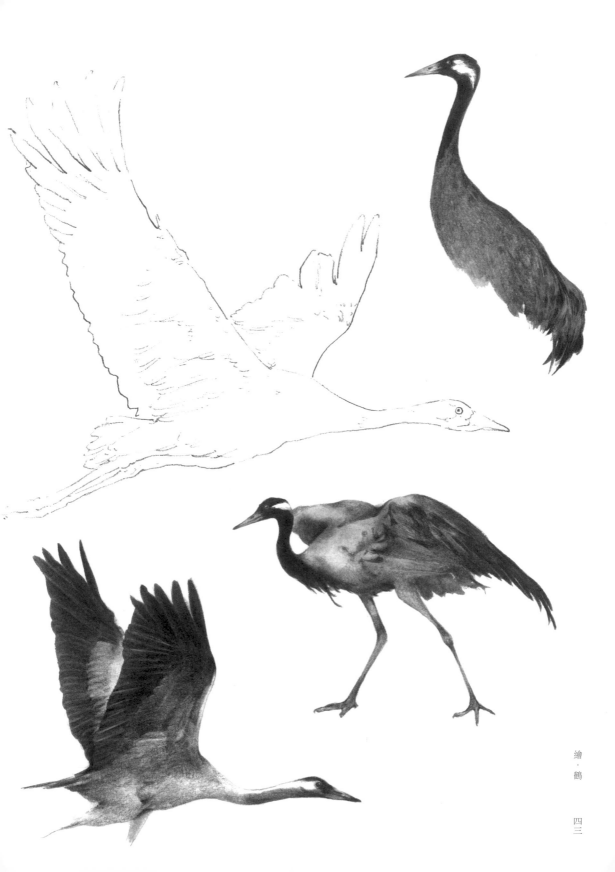

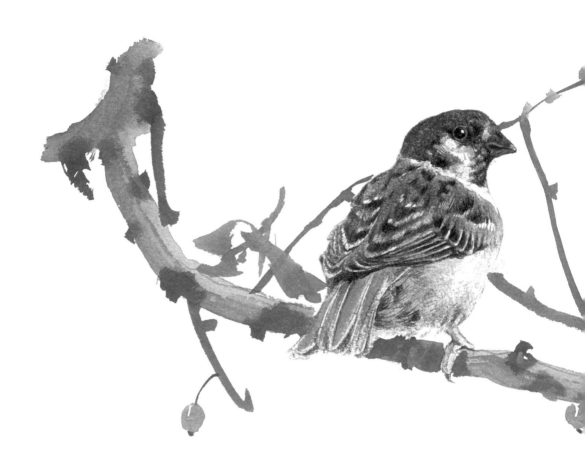

雀

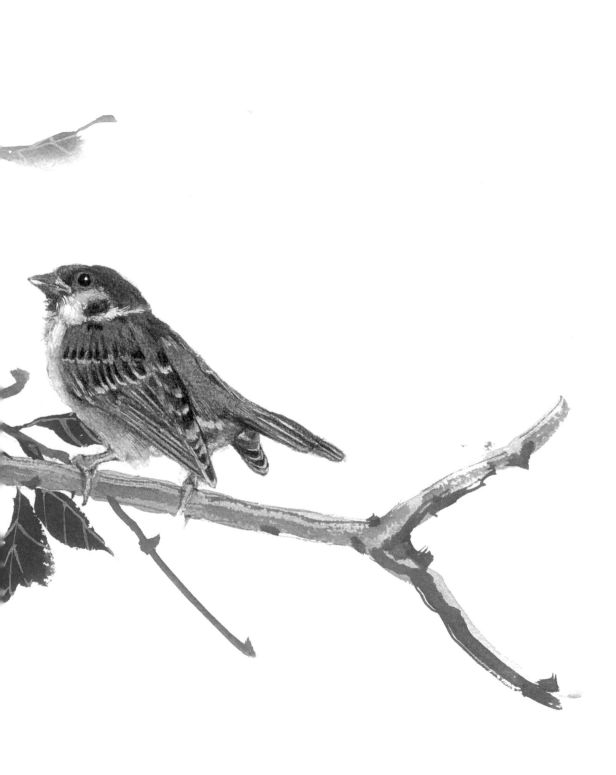

## 九章・涉江

| 大意： | 死林薄兮 | 露申辛夷 | 巢堂壇兮 | 燕雀烏鵲 |
|---|---|---|---|---|
| 燕雀烏鵲築巢堂前。申椒辛夷枯死林間。 | ・薄：草木叢生的地方。 | ・露申辛夷：露申即申椒，與辛夷都是香草，這裡比喻君子、賢人。 | ・巢：鳥窩，這裡指築巢。・堂：朝堂，廟堂。・壇：用土築起的高臺。 | ・燕雀烏鵲：燕子、麻雀、烏鴉、喜鵲。這裡比喻讒佞小人。 |

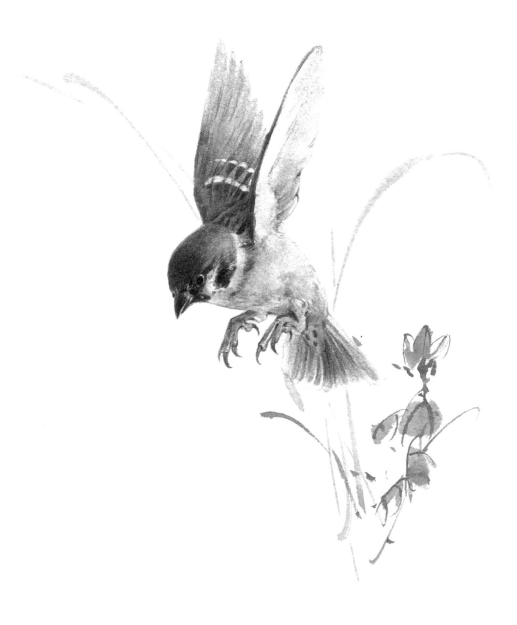

燕雀烏鵲，巢堂壇兮。

露申辛夷，死林薄兮。

# 雀

雀——麻雀，俗名家雀、麻穀，亦叫北國鳥。鳥綱，雀科。體長約 14 釐米。雌、雄羽色近似。頭和頸部栗褐色，背部稍淺，滿綴黑色條紋。平時主食穀類，冬時兼食雜草種子，繁殖季節中常捕食昆蟲，並以之哺餵雛鳥。廣布於中國全境，是中國最常見的鳥類，亞種分化極多。

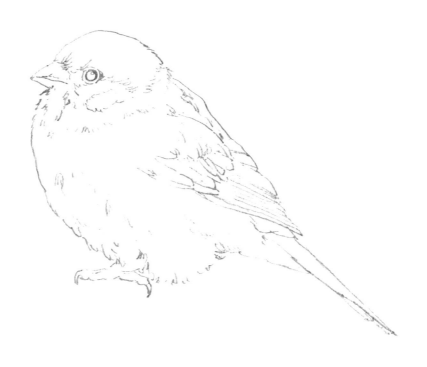

起

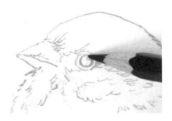

**1.** 鉛筆起稿。從麻雀的眼睛開始，畫兩個同心圓，並在裡面的圓圈中畫上眼睛的高光。用短線畫出麻雀頭部的細節。

**2.** 用長而肯定的弧線畫出麻雀的腹部和背部。耐心梳理麻雀翅膀上的羽毛，做到每一根羽毛心中有數。

**3.** 麻雀的尾巴與腹部相接的地方做好提示，以便後面的鋪色與刻畫，不至於遺漏。

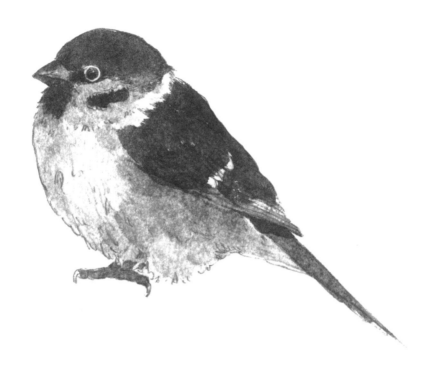

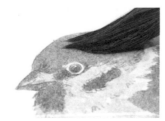

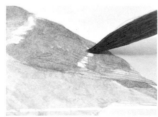

**4.** 調褐色畫麻雀的頭部，頭頂為赭石色，若色調太暗可適當加入一點橙色。雖然麻雀的眼、嘴還有頰為黑色，但此時平鋪的色調為褐色，為下一步留有餘地。

**5.** 順勢而下畫出麻雀腹部的顏色，並用赭石畫出麻雀背部與翅膀的顏色，注意留出翅膀上的白色花紋。

**6.** 麻雀的尾巴一筆畫成，在收筆的時候輕拉筆尖，畫出又長又尖的鳥尾，並富有速度感。

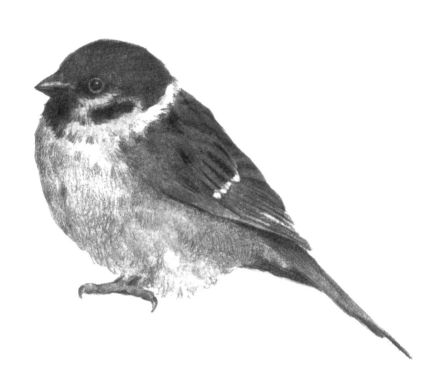

塑

**7.** 用黑色鉛筆加重眼睛的色度，注意留出高光與眼周圍的白圈部分。以眼睛的色度為最重，向四周依次遞減，局部刻畫。

**8.** 以褐色鉛筆為主刻畫麻雀的翅膀，從背部的羽毛開始逐一刻畫。注意麻雀腹部的羽毛略施顏色即可。

**9.** 整體刻畫完畢，用橙色的鉛筆給麻雀翅膀上的羽毛加上些色彩，使整幅畫面色彩明快。

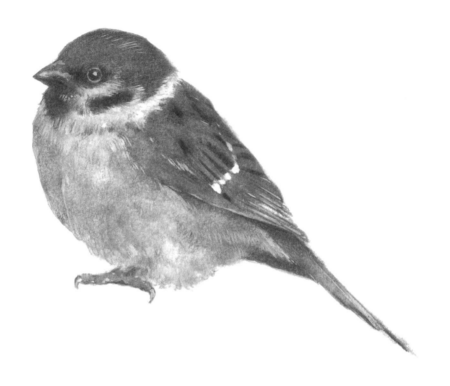

**10.** 首先用棉花棒揉擦麻雀腹部，做出短絨毛的質感。從下至上，直至各個部位的筆觸統一。

**11.** 用狼毫筆尖蘸取白色，畫出麻雀細小的雜毛，使之更顯精神。

**12.** 前面棉花棒的揉搓會使很多細節消失，此時需要再次刻畫細節。

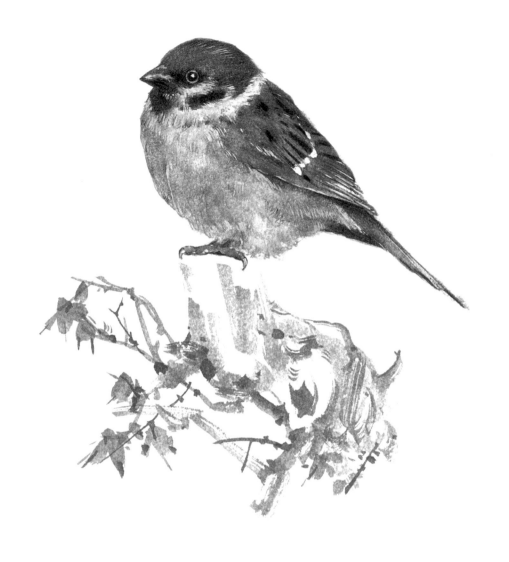

完

**13.** 羊毫用筆，以少量黑色多加水，調和成灰色，畫出枯木的整體外輪廓。

**14.** 再次調和黑色，比前面重一個色度，用散開的筆鋒畫出枯木紋理。順勢用筆尖蘸取紅色，畫出幾片楓葉，與麻雀的橙色相呼應。

**15.** 狼毫用筆，把葉片和枝幹相連。所配小景要與主體意境相符，顏色呼應，構圖適當，更好地突出主題。

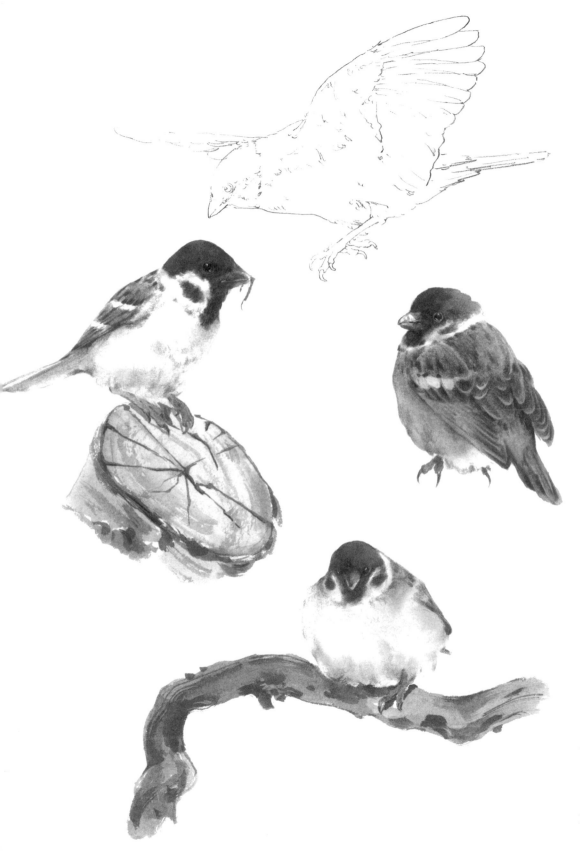

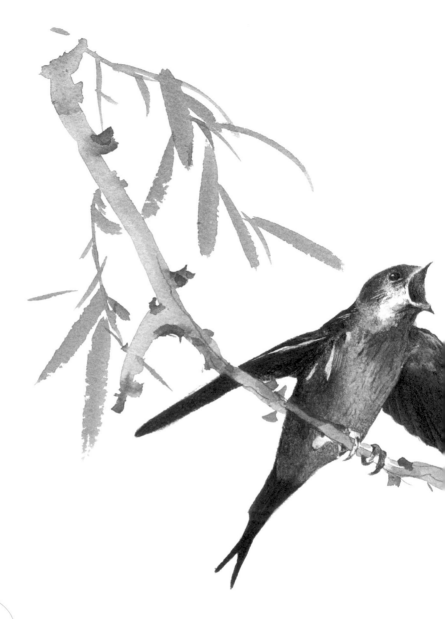

燕

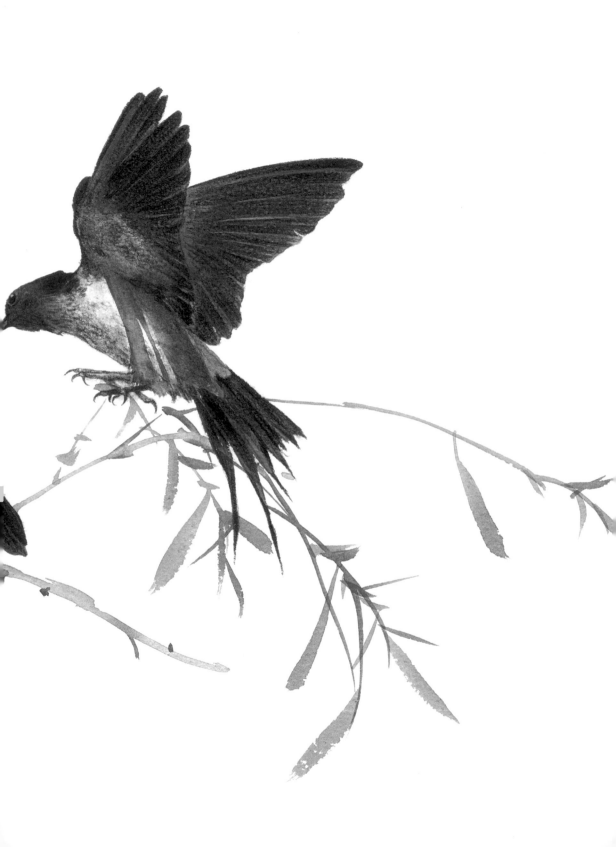

# 九辯

燕翩翩其辭歸兮

蟬寂漠而無聲

雁廱廱而南遊兮

鶤雞啁哳而悲鳴

大意：

燕子翩翩辭辭北歸，寒蟬寂靜不出聲。

大雁鳴叫向南翔，鶤雞不住啾啾悲。

・燕：燕子。
・翩翩：飛行輕快的樣子。

・寂漠：寂寞。

・廱廱：雁鳴聲。廱，音同庸。

・鶤雞：鳥名。似鶴，黃白色。鶤，音同運。
・啁哳：形容聲音繁雜而細碎。哳，音同扎。

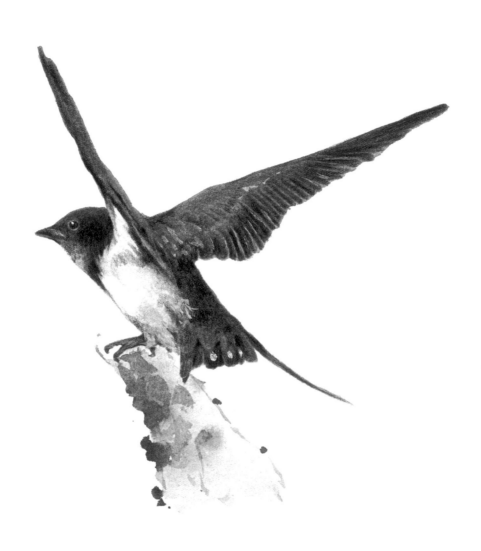

燕翩翩其辭歸兮，蟬寂漠而無聲；

雁廱廱而南遊兮，鶤雞啁哳而悲鳴。

# 燕

燕——燕子，少數種俗稱馬丁燕。鳥綱，燕科各種類的通稱。體型小，翼尖長，尾呈叉狀，足弱小。喙短，嘴裂寬，為典型食蟲鳥類的嘴型。上體藍黑色，額和喉部棕色。前胸黑褐色相間，下體其餘部分帶白色。燕是典型的遷徙鳥，幼鳥跟隨成鳥，逐漸集成大群，在第一次寒潮到來前南遷越冬。

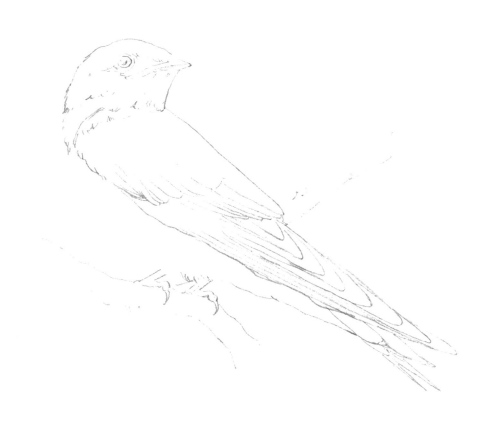

起

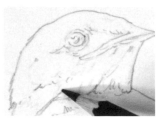

**1.** 鉛筆起稿。燕子的細節部分基本都集中在頭部，雙翼與尾羽較平直。在勾勒頭部線稿時注意頭和頸的關係，眼睛和嘴的距離以及大小比例。

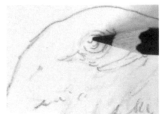

**2.** 刻畫燕子的眼睛及其周圍，從眼睛這一點出發，向周圍擴散著刻畫，有參照，有的放矢。

**3.** 耐心勾勒出燕子的雙翼和尾羽，標記出層次，將每一根羽毛梳理清楚。注意羽毛的角度和長度。

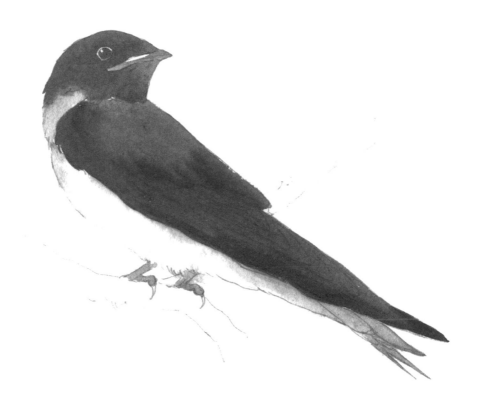

鋪

**4.** 用淺黑色畫出眼球，眼眶留一圈白色。在剩餘的黑色中混入赭石和橙色，畫出頭部的整體色彩。用清水打濕腹部，從頸部開始沿羽翼鋪色，腹部可形成自然的過渡。

**5.** 頭部顏色未乾時加入褐色，表現燕子頭部的體積。燕子的背部和翅膀用藍灰色畫出，顏色不宜過重，為後面的繼續深入留有餘地。

**6.** 燕子的翅膀與尾羽可看作一個整體的色塊，鋪設整體的藍灰色的同時，經營其中的色彩關係。在尾羽上可加入一些燕子頭部的橙色，與頭部色彩呼應。

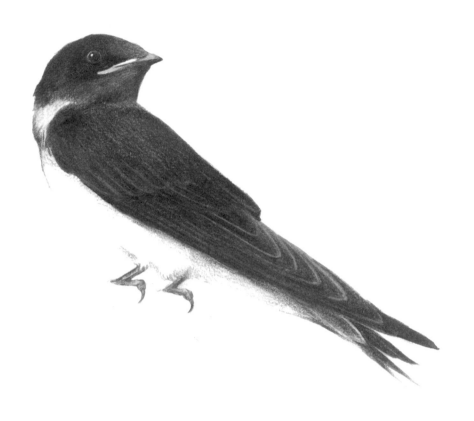

塑

**7.** 用黑色鉛筆畫出眼睛，設定眼睛為畫面最黑的部分。然後刻畫鳥嘴，畫時注意用筆的輕重。

**8.** 承接上步，在眼和嘴的基礎上用黑色刻畫鳥頭。此時要注意鳥頭水彩底色的漸變，赭石部分用赭石色鉛筆對應刻畫。

**9.** 在用黑色鉛筆繼續深入刻畫的同時，整幅畫面的黑色區域可加入藍色鉛筆，一同塑造形體，在色彩上豐富整幅畫面。

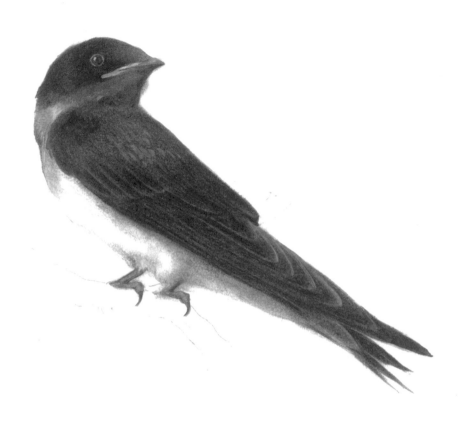

## 提

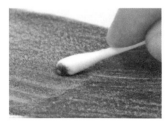

**10.** 用棉花棒輕輕揉搓，可以使畫面上各個部位更好地融合，在翅膀和尾羽上要順著整體走向揉搓。

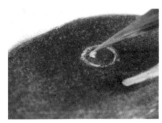

**11.** 用白色顏料畫出羽毛的光澤。若在前面沒有預留出白色，在這一步也可以用白色顏料進行補救。

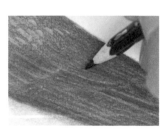

**12.** 羽毛的刻畫是畫鳥時最需要耐心的地方，最後用黑色鉛筆繼續刻畫羽毛，但是也不要忘了隨時綜觀全域，不要脫離整體去刻畫。

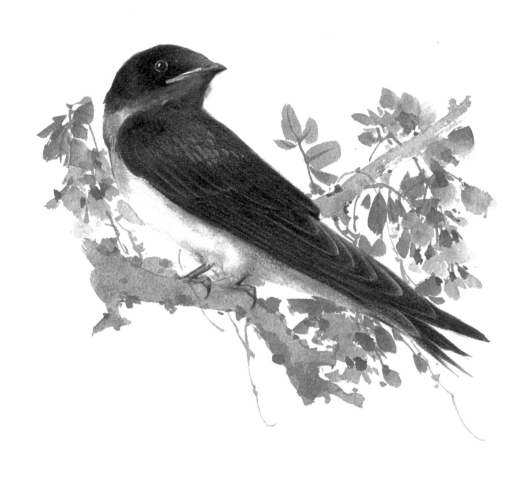

伍

完

**13.** 羊毫用筆，用淡淡的灰色畫出纏繞在燕子身邊的紫藤。在淡灰色的基礎上調入紫色，點出花瓣。復加入黃綠色，畫出葉片。

**14.** 在接近主體的部位要格外注意刻畫細節，使整體畫面和諧。

**15.** 狼毫用筆連出花柄，勾勒出葉脈。可在枝上畫出一些藤蔓，為畫面增加一些情趣。

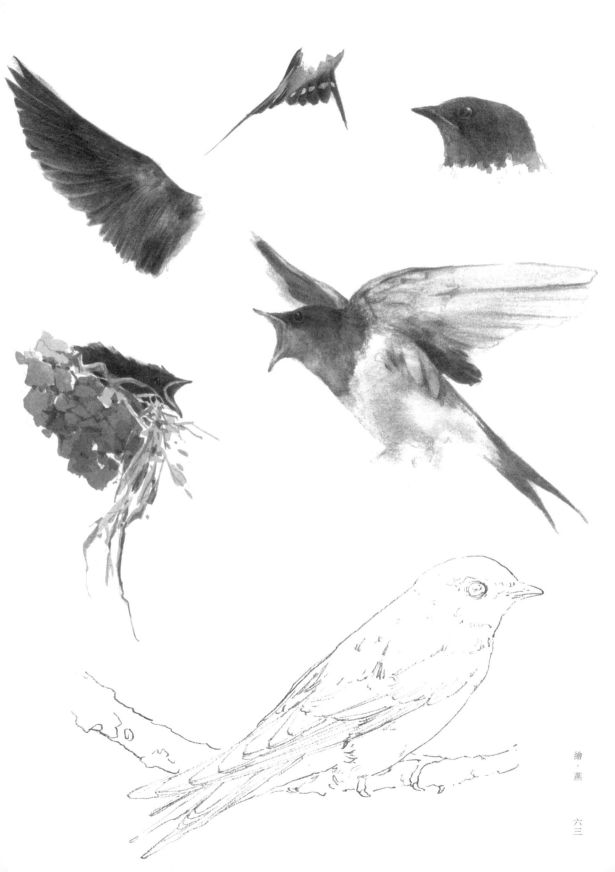

鵲

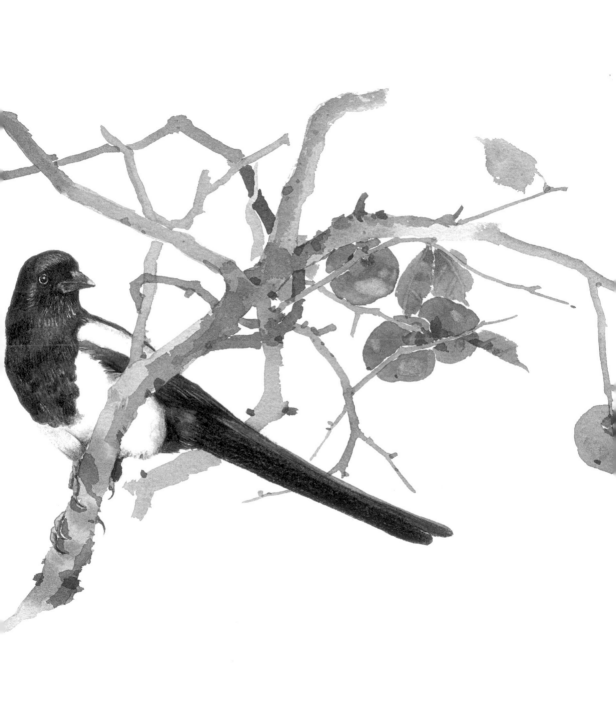

# 九思‧守志

實孔鸞兮所居　‧實：此，這。
　　　　　　　‧孔鸞：孔雀和鸞鳥。
今其集兮惟鴞　‧惟：只有。
　　　　　　　‧鴞：同「梟」，貓頭鷹。
烏鵲驚兮啞啞　‧烏鵲：烏鴉與喜鵲。
　　　　　　　‧啞啞：烏鴉的叫聲。
余顧瞻兮怊怊　‧怊怊：惆悵。怊，音同超。

大意：

這裡本應棲息孔雀鳳凰，如今卻是鴞鳥霸占其上。

烏鴉喜鵲受驚啞啞叫喚，回首遙望故鄉不禁惆悵。

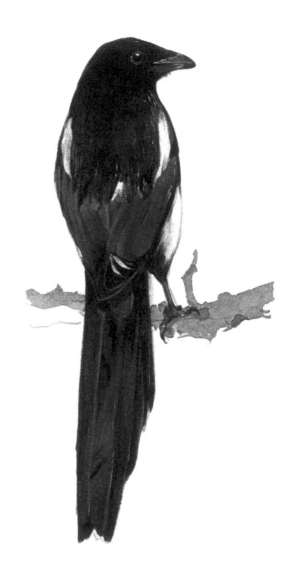

# 鵲

鵲——喜鵲。鳥綱，鴉科。體長 40—50 釐米。上體羽色黑褐，自前往後分別呈現紫色、綠藍色、綠色等光澤，雙翅黑色而在肩翼處有一大型白斑，尾遠較翅長，呈楔形，棲止時常上下翹動。嘴、腿、腳純黑色。腹面以胸為界，前黑後白。雜食性，多營巢於村舍高樹上。中國有四個亞種，分布極廣。

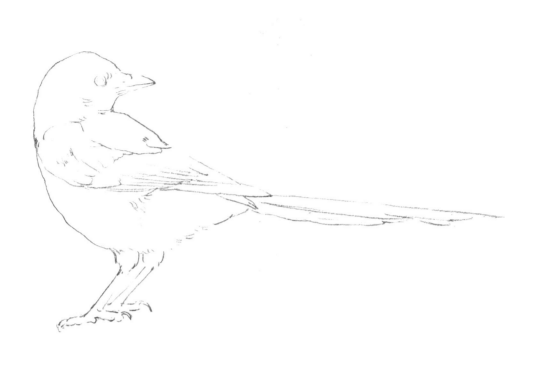

起

**1.** 這是一隻回頭狀態的喜鵲，頭部與腹部形成了圓滑流暢的曲線，感受這條線包含的內容，盡量一次畫成。

**2.** 喜鵲身上會有一些很白的羽毛，在藍黑色的對比下顯得更白些。所以要仔細觀察這些白色羽毛的區域，在它們的邊緣做好提示，以免後面上色誤塗。

**3.** 尾部細長的幾根羽毛，會起到平衡畫面的作用。在畫這部分時，要注意線條的傾斜角度，這是練習畫長線條的一個好機會。

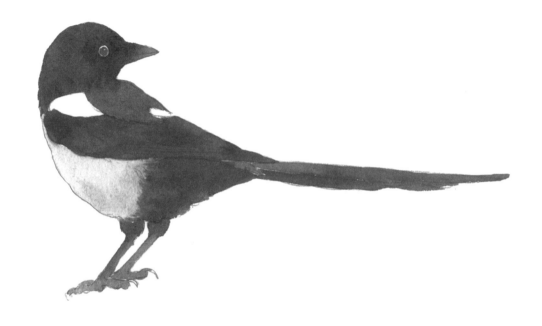

**4.** 喜鵲的頭部整體呈黑色，我們先從眼睛畫起，可以在眼睛周圍留一圈白，與整體的黑拉開距離。這一步畫到七分色度即可，給我們後面的深入留有餘地。

**5.** 藍色的翅膀給喜鵲周身增加了色彩，在藍色的翅膀前部可融入一點綠色，加強羽毛的光澤感。

**6.** 畫喜鵲尾羽時，果斷下筆，輕拉手腕，一氣呵成。不要猶猶豫豫畫出顫抖的線條，而使整隻鳥失去了精神。

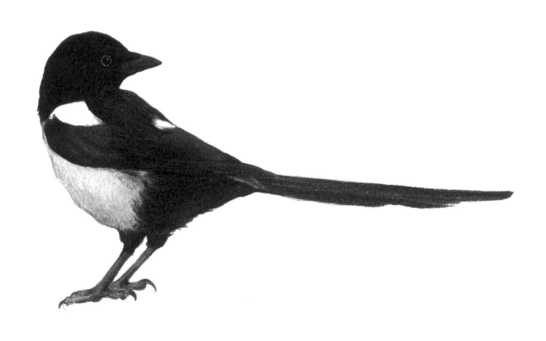

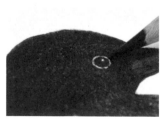

**7.** 從眼睛開始深入刻畫,黑色鉛筆可以把整個頭部一直到翅膀刻畫出來,注意下筆的輕重緩急。間或用藍色鉛筆進行色彩上的彌補。

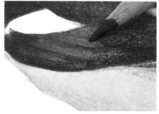

**8.** 特別是在翅膀的刻畫上,有水彩作為底色,復用黑色鉛筆刻畫出羽毛的層次,再用藍色鉛筆畫出細節。這樣畫出來的翅膀才會更生動而富有層次。

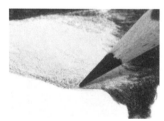

**9.** 喜鵲身上的白色羽毛,可用褐色鉛筆輕輕畫出體積,下筆要輕,筆觸的數量寧少勿多,以免破壞了前面的留白。

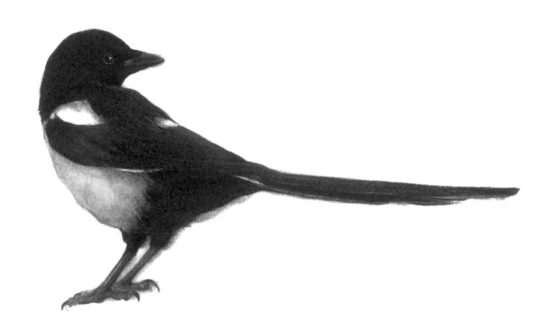

**10.** 從喜鵲的白色部分開始用棉花棒揉擦，表現出白色絨毛的質感，藍黑兩色羽毛在此時也能更好地融合。

**11.** 利用狼毫的細筆尖畫出一些羽毛的細節，使畫面整體又增添了一個層次。

**12.** 用黑色鉛筆繼續刻畫細節，特別是翅膀與尾羽的層次要拉開，增強畫面的體積感。

繪．鵲

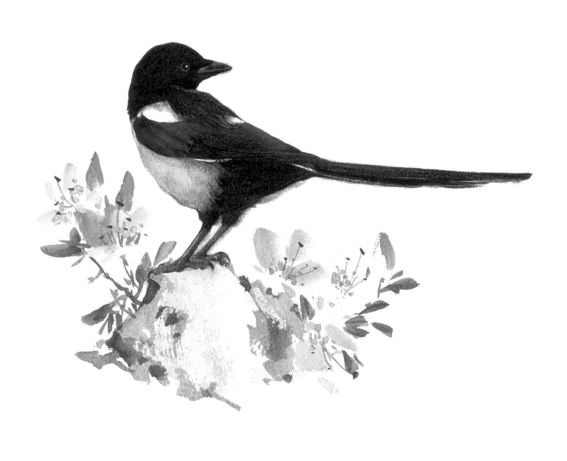

 完

**13.** 羊毫側鋒行筆，用淺黑色畫出石頭。分別在調色盤剩餘的顏色中加入紫色和綠色，畫出杜鵑花和葉。整體的色調為灰色，這樣更能襯托主體。

**14.** 待乾後，在杜鵑花剩餘的顏色裡面混入赭石色，點出杜鵑花瓣上的斑點。

**15.** 最後狼毫用筆，勾出葉脈，點出花蕊。用筆時可短促而富有動感，給畫面整體帶來生氣。

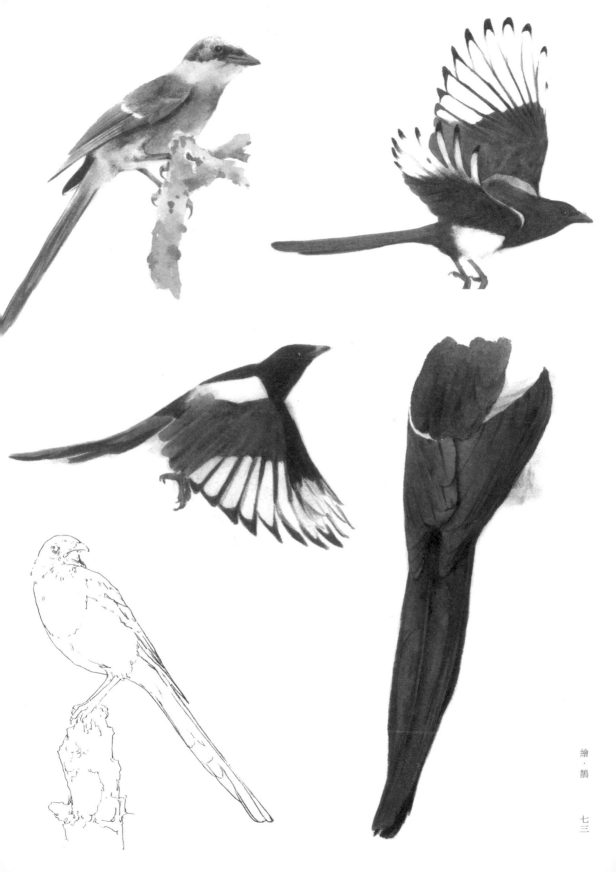

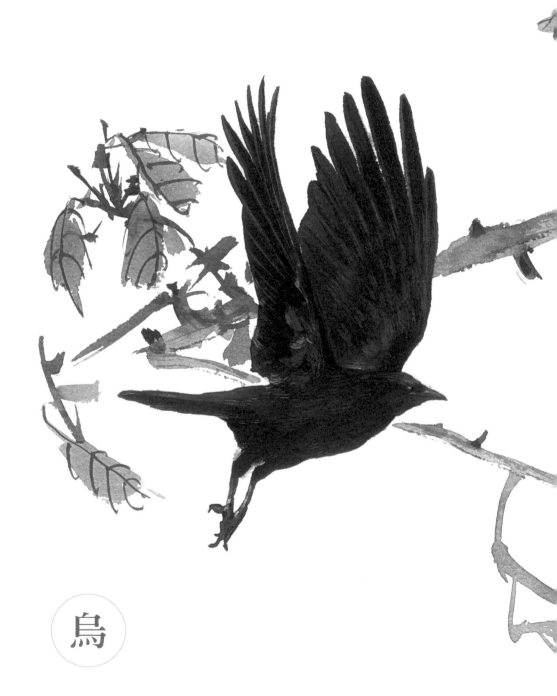

烏

# 天　問

・鯪魚何所

・魖堆焉處

・羿焉彈日

・烏焉解羽

大意：

・鯪魚：神話中的一種魚。

・魖堆：大雀。魖，同「魁」，音同其。堆是「雀」的借字。

・羿：後羿，神話中的英雄人物。
・彈：射，音同畢。

・烏：烏鴉。
・解羽：指烏鴉死亡。

奇形鯪魚生於何方？怪鳥魁堆又在哪裡？
後羿為何射下九日？日中烏鴉為何而死？

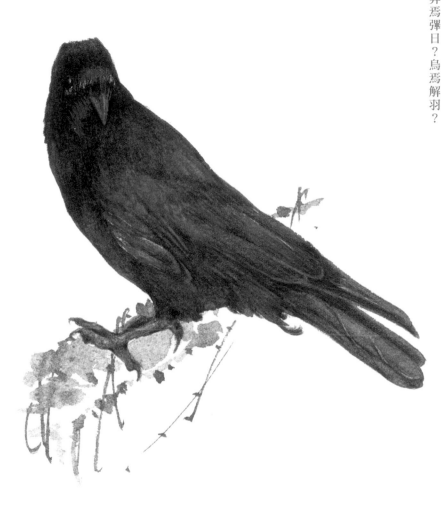

# 烏

烏——烏鴉，又名老鴰、老鴉。鳥綱，鴉科部分種類的通稱。體型大，體長 40—49 釐米。通體羽毛或大部分羽毛為烏黑色，具紫藍色金屬光澤。嘴、腿及腳純黑色，鼻孔常被鼻鬚。多在樹上營巢。雜食穀類、果實、昆蟲、鳥卵、雛鳥，以及腐敗動物屍體。嘴大、喜鳴叫，性情兇猛。廣布於全球。

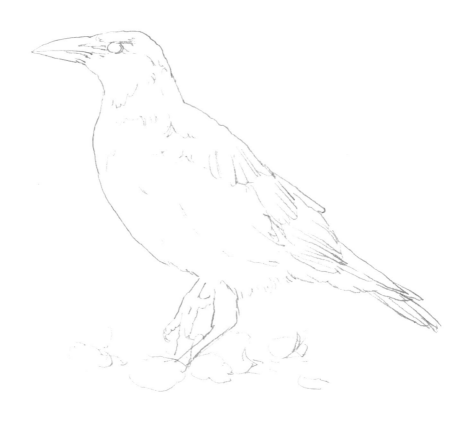

起

**1.** 線稿中，烏鴉的嘴和頭基本形成一條水平線，這是牠外形上的一個特點。在繪製線稿的時候我們需要抓住其特點。

**2.** 在畫烏鴉腹部的線條時，要肯定且有內容，切記不要看似很瀟灑地一線帶過。整個胸部的結構是有轉折的。

**3.** 在勾勒烏鴉的背部和翅膀的細節時，我們可以畫得多一點，下筆重一點，因為烏鴉通體黑色，所以在繪製線稿時，顏色重一點也無妨。

鋪

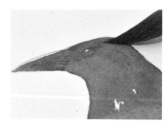

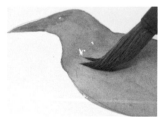

**4.** 在調色盤中調和大量的黑色和少量的藍色備用，從烏鴉的嘴部開始畫起，過渡到頭部，眼睛要注意留出高光的白點。

**5.** 雖然烏鴉通體羽毛近乎黑色，但偶爾也會有白色的羽毛出現，所以出現飛白也無妨，盡量不要回筆，以免出現水漬。

**6.** 在平鋪黑色時加入一些藍色，可以豐富畫面的色彩。平鋪的黑色要比預期完成畫面的色度低幾度，切莫一步到位，令畫面死黑一片。

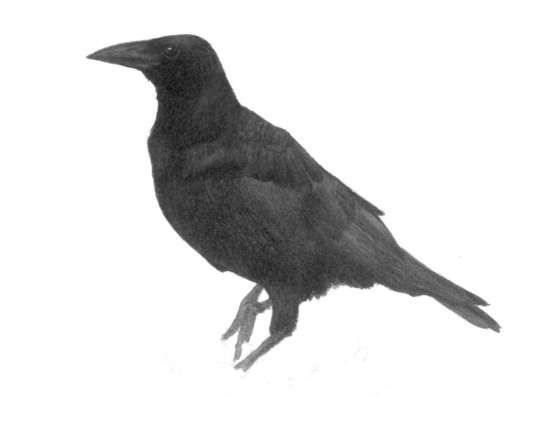

塑

**7.** 用黑色刻畫眼睛、嘴部的細節以及身體各部的細節變化，在有藍色反光的位置謹慎刻畫。

**8.** 在繪製烏鴉羽毛時，可交替使用多種藍色，讓畫面有自然反光的效果。

**9.** 為了使黑色裡面有更多的內容，不妨用白色鉛筆進行暗部反光部分的刻畫。

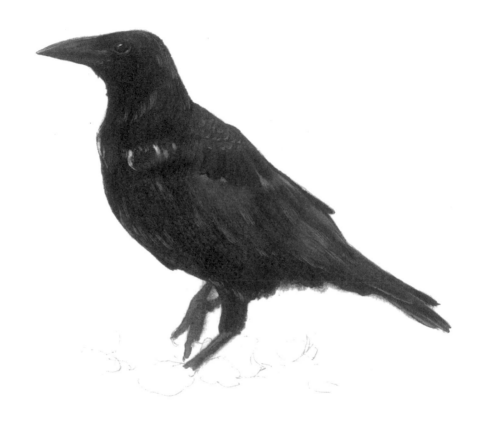

**10.** 在上一步，我們用到了彩色鉛筆，在這一步，棉花棒是一個很好的整合筆觸的工具，能夠使畫得過於呆板的部位變得活潑起來。

**11.** 用狼毫筆尖蘸取白色，輕輕畫出烏鴉身上的白色絨毛與各部位反光的部分。注意勾畫的位置和筆數，起到點睛作用即可，不要畫蛇添足。

**12.** 整體效果已在眼前，重新審視畫面，用黑色鉛筆從頭至尾地進行局部刻畫，查漏補缺，使得畫面盡善盡美。

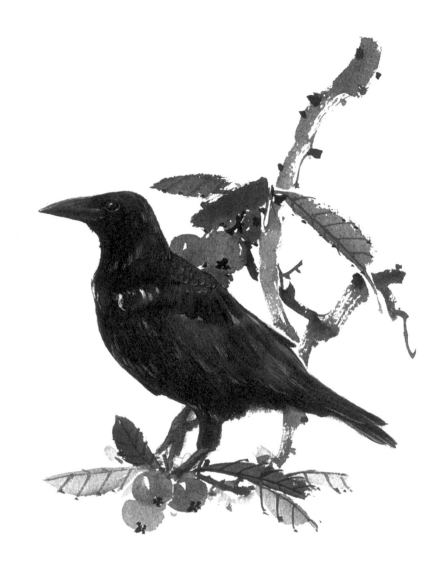

伍

完

**13.** 背景畫上與烏鴉形成強烈色差的黃色枇杷果。羊毫用筆，調和黃色，裡面可混入綠色和紅色來豐富畫面的色彩。點畫出枇杷果。

**14.** 褐色混入少許黑色，羊毫用筆，快速畫出枝幹，行筆撇出葉片。

**15.** 用狼毫筆點出果臍，畫出果柄，勾出葉脈。畫面完成。

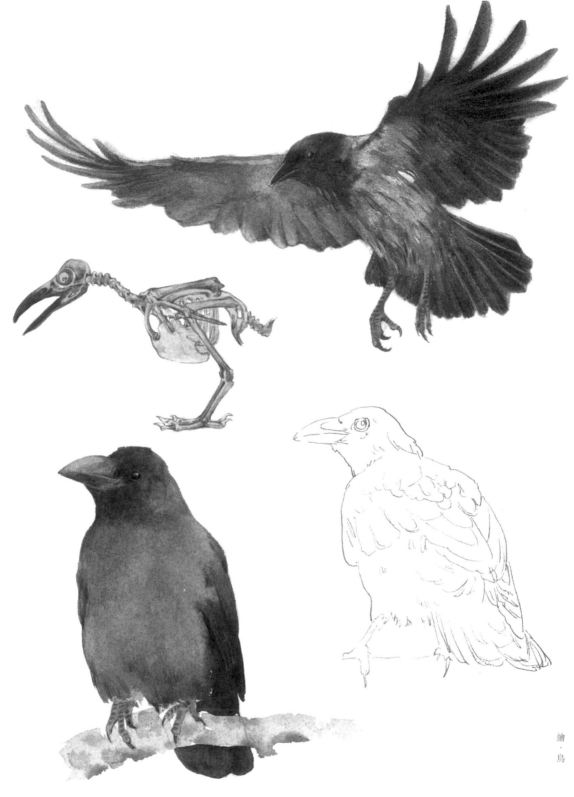

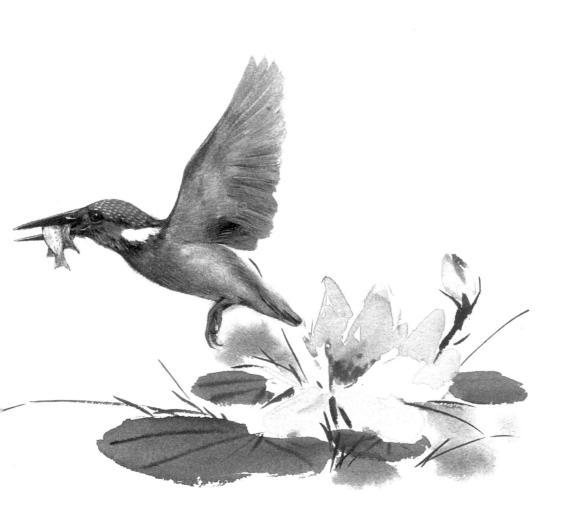

# 九歌・東君

鳴篪兮吹竽

思・靈保兮賢姱

翾飛兮・翠曾

・展詩兮會舞

大意：

・篪：古代管樂器，音同馳。
竽：古代竹製簧管樂器。

・靈保：神巫，指祭祀時扮神的巫師。
姱：溫柔而美好，音同誇。

・翾：飛翔，音同宣。
翠：翠鳥。　・曾：通「翾」，飛起。

・展詩：展開詩章來唱。
會舞：合舞。

奏響橫篪又吹起豎竽，思念神靈他既賢又美。
輕盈跳躍如翠鳥展翅，陳詩而唱啊隨歌齊舞。

鳴簇兮吹竽，思靈保兮賢姱。

翾飛兮翠曾，展詩兮會舞。

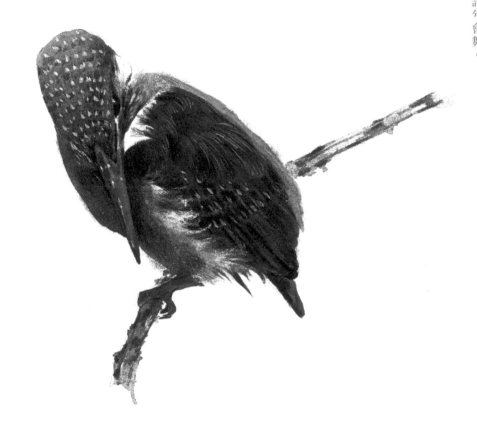

翠

翠——翠鳥。鳥綱，翠鳥科。體長約 15 釐米，頭大、體小、嘴強而直。額、
枕和肩背等部羽毛，以蒼翠、暗綠色為主。耳羽棕黃，頰和喉白色。飛羽大
部分黑褐色，胸下栗棕色，尾羽甚短。常棲息水邊樹枝或岩石上，伺魚蝦游
近水面，突然俯衝啄取。為中國東部、南部常見的留鳥。

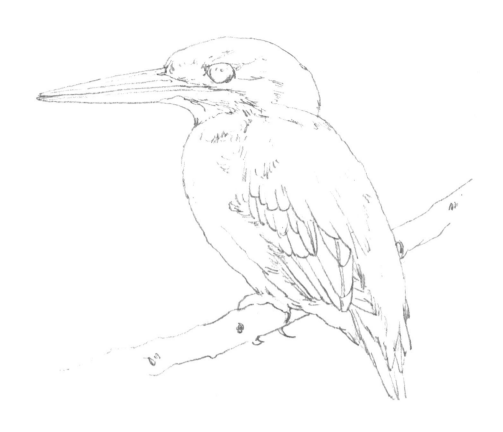

起

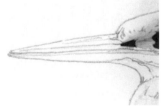

**1.** 用鉛筆畫出翠鳥的眼睛後，著重勾畫眼睛周邊的細節。翠鳥的嘴細長，分出嘴的層次以便後面上色，以防一筆粗略畫過或者過於小心而畫得細碎。

**2.** 梳理羽毛，注意不同類別羽毛質感的提示，特別是交接的地方。

**3.** 翠鳥的翅膀細緻漂亮，所以要很有耐心地把每根羽毛勾勒清楚，這是需要花費一些時間的。

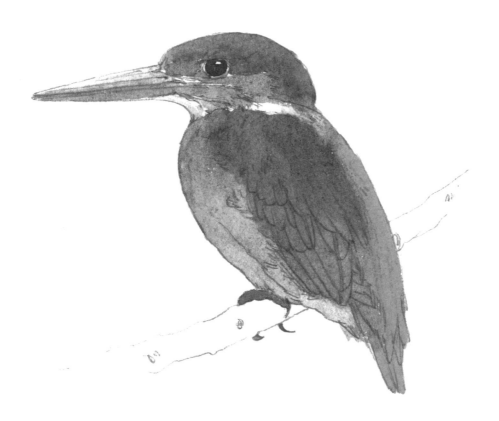

鋪

**4.** 用黑色水彩畫出眼睛，保留住高光。為眼睛周邊的結構鋪色時，細心觀察後再落筆，下筆要肯定，勿拖拉。注意白色羽毛的保留和邊緣的自然。

**5.** 在翠鳥身上鋪色時要注意層次，把背部的顏色畫得亮一點，翅膀的顏色深一點。注意顏色的融合，色塊中間不要有水漬出現。

**6.** 用橙色或者朱色畫出翠鳥的爪子，雖然翠鳥的爪子在畫面中占的面積很小，但這是整個畫面的一筆亮色。

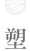
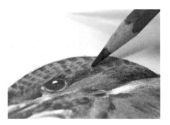

**7.** 交替使用藍色和綠色鉛筆，畫出翠鳥頭部的顏色。兩種顏色穿插去畫，能夠更好地表現出羽毛的光感。黑色鉛筆補畫局部細節。

**8.** 用橘黃色鉛筆畫翠鳥身上黃色的羽毛，在水彩底色的基礎上畫出絨毛質感。注意與白色羽毛的融合，並掃出一撮白色羽毛的體積感。

**9.** 整體用藍色鉛筆鋪完翠鳥的背部和翅膀後，用黑色鉛筆理出每根羽毛的細節。

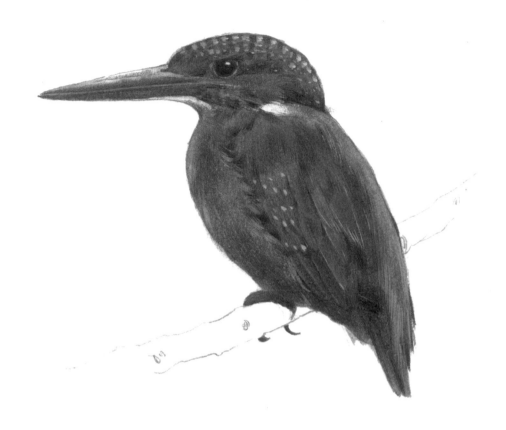

提

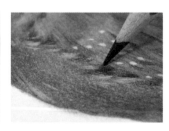

**10.** 用棉花棒揉搓出翅膀上每片羽毛的質感，注意羽毛的走勢。分別用乾淨的棉花棒搓擦翠鳥的藍色與黃色羽毛，棉花棒勿重複使用，以免將畫面弄髒。

**11.** 用白色調和一點藍色點出翠鳥頭部和翅膀上的白色斑點，若直接用白色會略顯突兀。順勢勾畫個別羽毛的反光部分。

**12.** 用鉛筆繼續強化翅膀的體積感，調整畫面整體，完善局部細節。

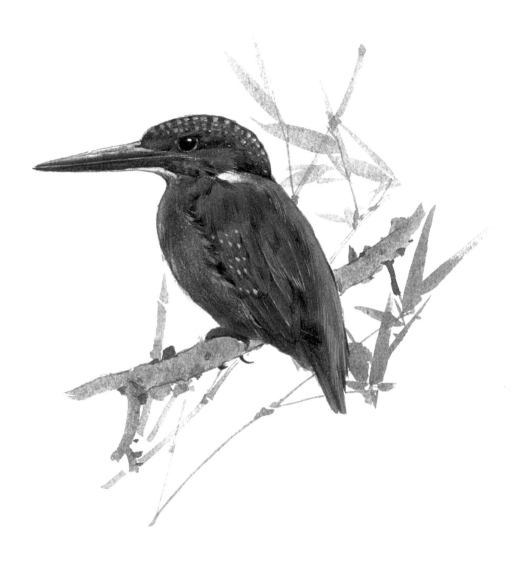

完

**13.** 羊毫用筆，蘸取調和的灰色，畫出翠鳥站立的樹枝和旁邊的一些竹枝。

**14.** 用狼毫筆尖蘸取少量綠色，混入調色盤中剩餘的顏色，勾出竹子的小枝。

**15.** 羊毫筆畫出竹葉，以「个」、「介」字為組合。注意竹葉的疏密排列，勿喧賓奪主。

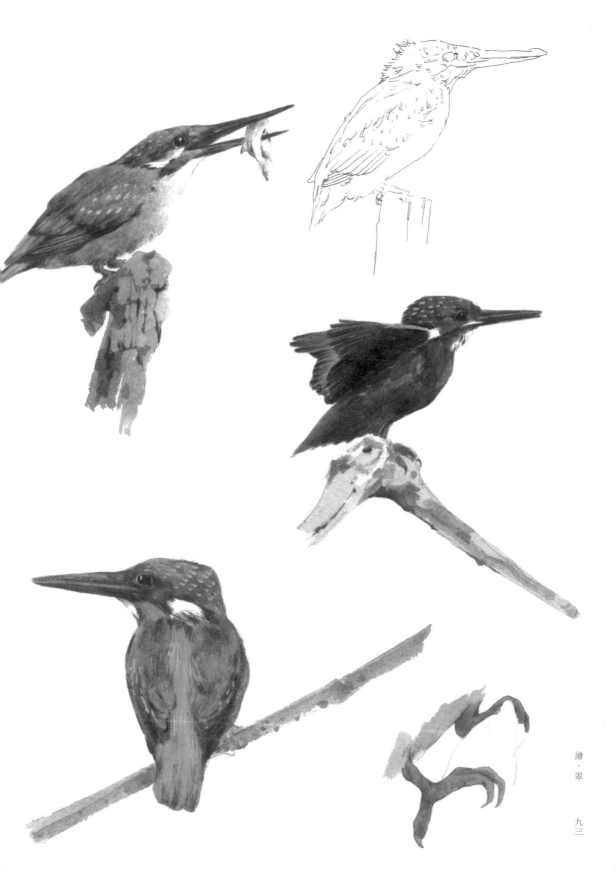

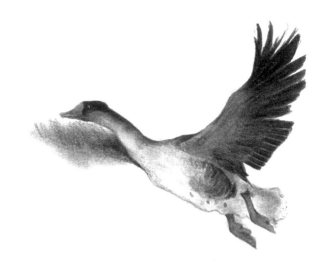

鴻

# 大招

鷫鴻群晨・

雜鶩鶬隻・

鴻鵠代游・

曼鷫鸘隻・

・鴻：鴻雁。

・群晨：清晨時分一起飛翔鳴叫。

・鶩鶬：禿鶩，一種水鳥。鶬，音同倉。

・鵠：天鵝。

・代：更替，輪流，來來往往。

・曼：綿長，延續。形容眾鳥齊飛，連綿不絕。

・鷫鸘：傳說的西方神鳥。鷫鸘，音同肅霜。

大意：

鷫雞鴻雁清晨鳴叫，鶩鶬之聲夾雜其間。

大雁天鵝往來嬉戲，鷫鸘群飛連綿玩耍。

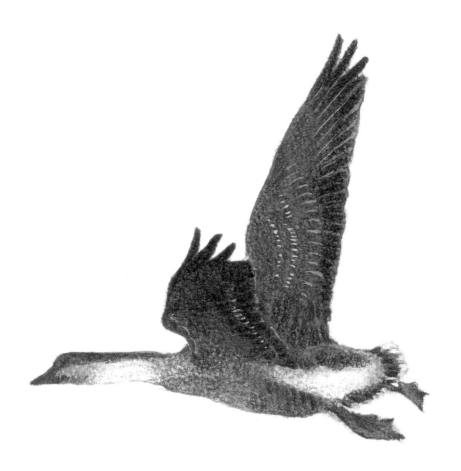

# 鴻

鴻——鴻雁。鳥綱，鴨科。大型水禽，體長 90 釐米左右。嘴較頭部微長。雄鳥嘴基有一瘤狀突，雌鳥瘤不發達。兩性體羽均為棕灰色，由頭頂達頸後有一紅棕色長紋，腹部有黑色條狀橫紋，黑白兩色分明。棲息於河川或沼澤地帶。

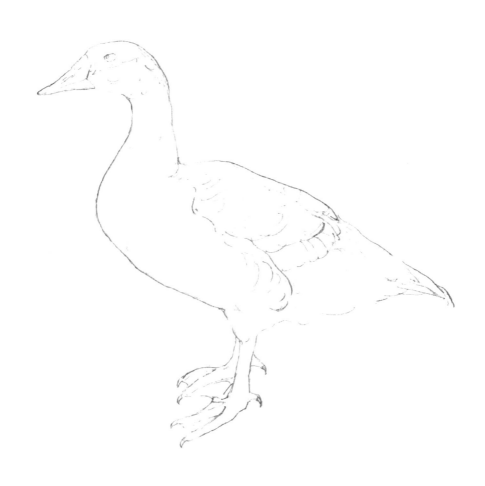

起

**1.** 大雁的頭呈三角形,注意大雁嘴的細節,前面呈圓形,勿畫得太尖。用鉛筆畫大雁頭部時注意觀察細節。

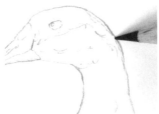

**2.** 在大雁的頭部與脖子的連接處,注意用線的虛實變化。以整個頭部為基準,衡量出脖子的長度和寬度。

**3.** 在畫尾巴時雖然不會像翅膀處有那麼多繁瑣的羽毛,但也要做好形體轉折的標記。

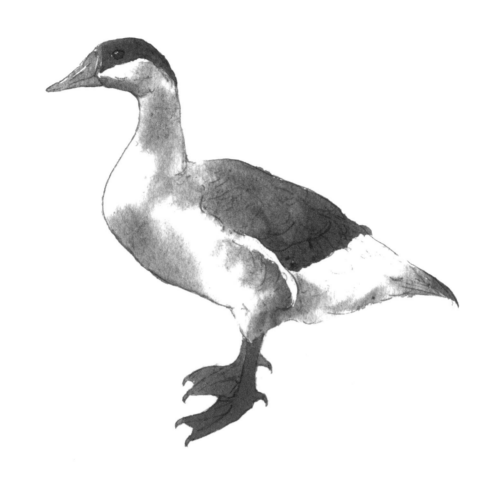

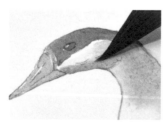

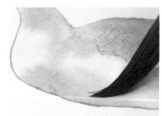

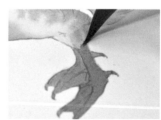

**4.** 大雁整體呈褐色，鋪色時注意水量的控制。表現出大雁整體柔和的曲線美。

**5.** 大雁的脖子和腹部可先用清水打濕，然後鋪淺褐色，這樣能表現出大雁身體微微起伏的體積感。

**6.** 用橙色畫出大雁的腳，這也是整幅畫面的一筆亮色。注意腳的連接處要自然。

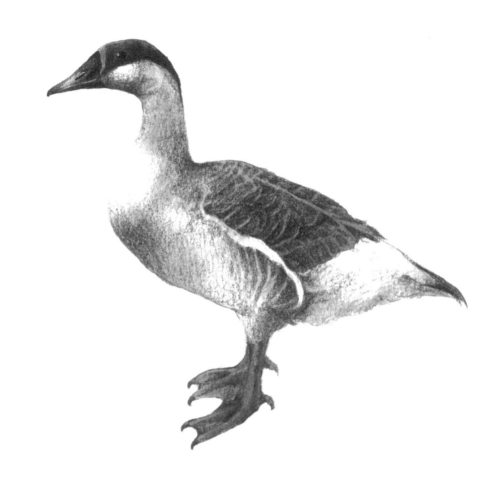

塑

**7.** 用黑色鉛筆畫大雁的眼睛和嘴巴，注意細節的刻畫。此刻是拿捏筆尖在畫紙上的力度的最好時機。

**8.** 大雁翅膀上的羽毛是整幅畫面最需要細緻刻畫的部分，慢慢理出層次，注意留白。

**9.** 用橘黃色鉛筆勾畫出大雁腳掌的細節。轉折凹陷的地方用褐色或者黑色鉛筆加強，發揮穩定畫面的作用。

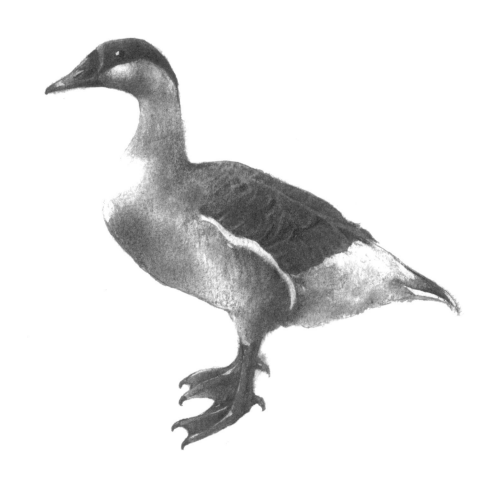

提

**10.** 大雁翅膀上的細節精工細刻後會顯得突出，用棉花棒揉擦，使之融入整體畫面。

**11.** 用白色顏料畫出大雁身上的紋路。此時可以對第二步鋪色時留白不成功的地方進行補救。

**12.** 經過整體的調整後，繼續用黑色鉛筆補充細節，強化畫面關係。

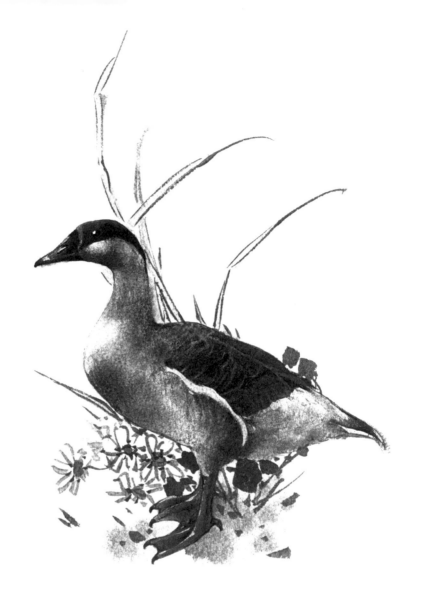

完

**13.** 用狼毫筆勾出白色雛菊的花瓣，待乾後，用羊毫筆蘸黃色點出花蕊。

**14.** 用羊毫筆蘸取黑色，調和水畫出葉片，凸顯出大雁尾部的白色部分。

**15.** 用狼毫筆勾畫茅草，用來協調畫面。

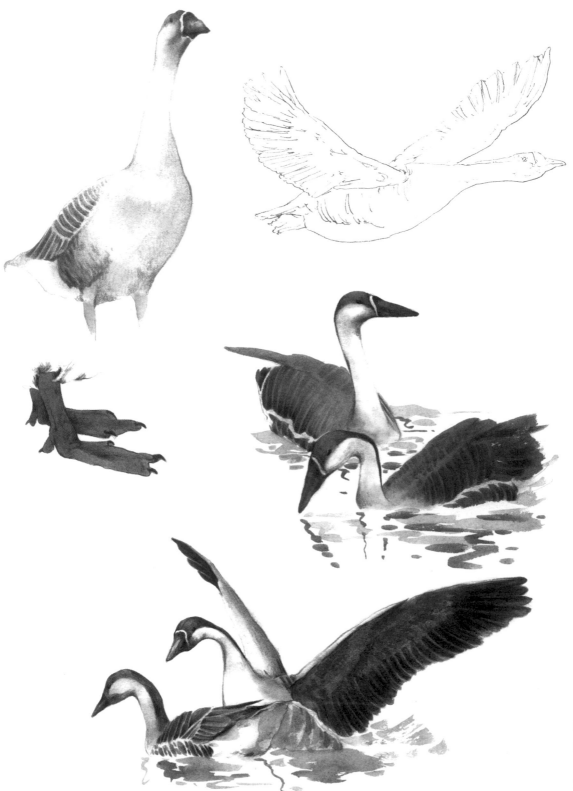



繪・鴻

一〇三

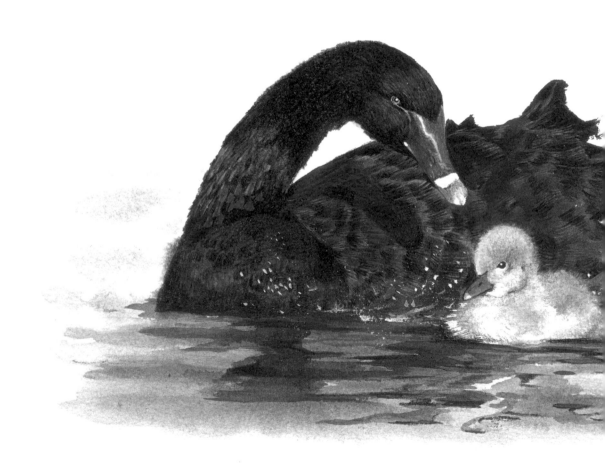

# 惜誓

| 大意： | 睹天地之圓方 | 再舉兮 | 知山川之紆曲 | ・黃鵠之一舉兮 |
|---|---|---|---|---|
| 天鵝展翅飛在天上，方知山河紆曲迴蕩。再上雲霄凌空翱翔，眼見天地圓方寬廣。 | ・圓方：天圓地方，指天地。圓，同「圓」。 | | ・舉：起飛。 | ・黃鵠：天鵝。 |

黃鵠之一舉兮，知山川之紆曲。
再舉兮，睹天地之圓方。

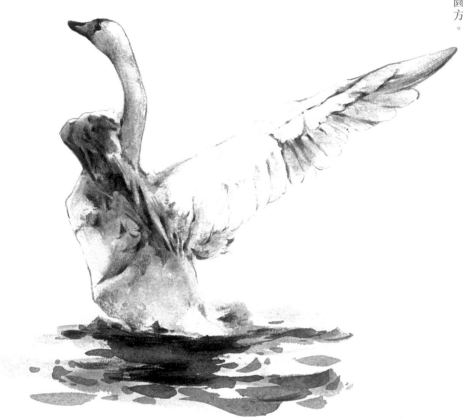

# 鵠

鵠——天鵝。鳥綱，鴨科中個體最大的類群。雄體長150釐米以上，雌體較小。頸修長，超過體長或與身軀等長，嘴基黃色達鼻孔前方。群棲於湖泊、沼澤地帶。主食水生植物，兼食貝類、魚蝦。飛行快速而高。分布廣，冬季見於中國長江以南各地，春季北遷蒙古和中國新疆、黑龍江等地繁殖。

繪・鵠

一〇七

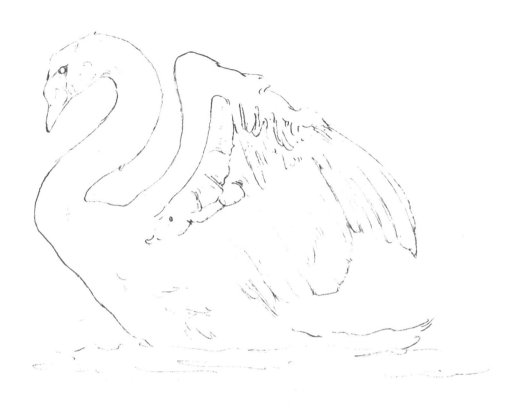

起

**1.** 疣鼻天鵝的線稿整體顏色要淺一點。如果不清楚天鵝的形態，可以先畫重一點，完成以後再擦拭，降低線條的色度。

**2.** 天鵝的頭整體呈三角形，細長的脖子畫的時候要注意動態。觀察兩條曲線的弧度，勿畫得過於僵硬，也不要過於軟弱無力。

**3.** 天鵝的體型較大，起稿時，注意整體的力量感。在羽毛上也要分組處理，做到心中有數。

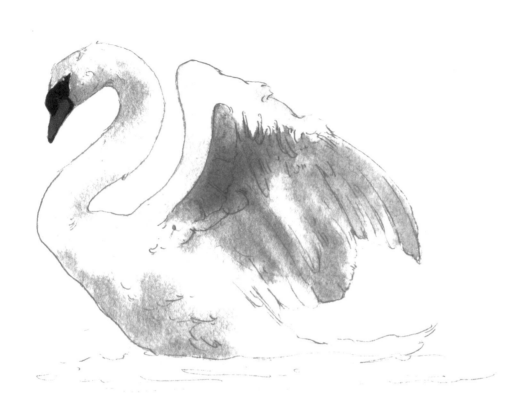

繪　鵠

鋪

**4.** 先蘸取飽和的紅色畫出天鵝的嘴部，然後接以黑色。這也是畫面裡顏色最重的一部分了。待乾後，用清水把天鵝白色羽毛的地方打濕。

**5.** 把剩餘的紅色和黑色調和在一起，用水稀釋，在未乾的畫面上點染出白天鵝的形體結構，在天鵝的腹部施以淡淡的藍色。

**6.** 天鵝雙翼會有這樣一個凹陷進去的形體變化，用淡淡的藍色進行繪製。

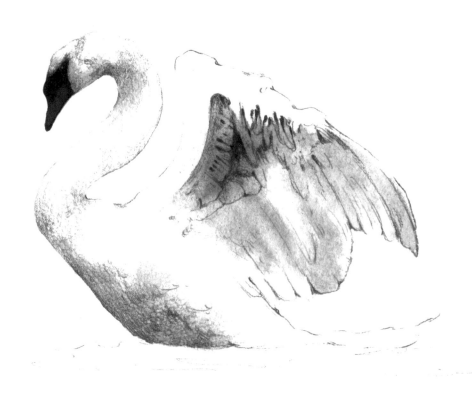

**7.** 用黑色鉛筆刻畫天鵝的眼睛、眼睛周圍以及嘴部，然後用紅色鉛筆進行二次刻畫，帶出穩重逼真的效果。

**8.** 在水彩底色的基礎上用銀色或者灰色鉛筆刻畫羽毛，隨時注意用筆力度，以維持整體效果。

**9.** 再次用藍色加強天鵝腹部的體積感。

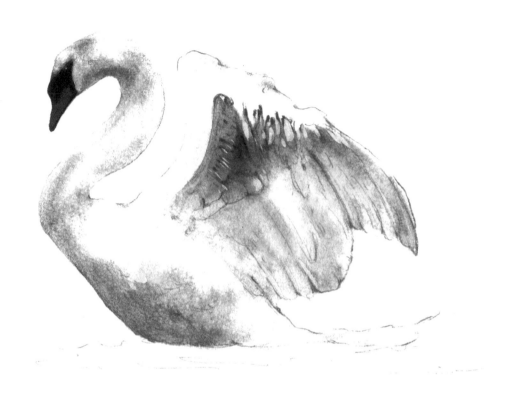

**10.** 用棉花棒輕揉畫面，使鉛粉和水墨在紙本上完美地結合。揉搓時注意力度，在需要強化的地方，按壓的力度大一些，時間久一些。

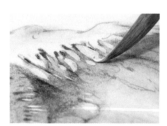

**11.** 用白色刻畫羽毛，這一步在白天鵝的繪製中是必要的，它能夠更好地表現出白天鵝白色羽毛的光感。

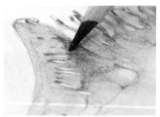

**12.** 讓白色更白的方法就是旁邊用黑色來襯托。所以在這一步，我們還是需用黑色進行最後的細節刻畫。

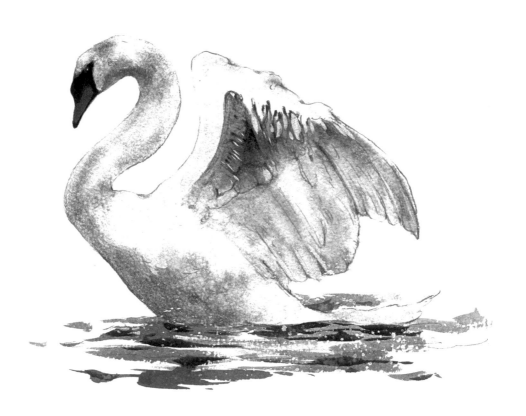

## 完

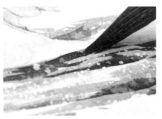

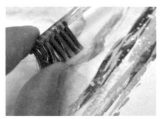

**13.** 羊毫用筆，調和藍、綠、黑三色融合成灰綠色，構成水面的基本色調。行筆要快，富有動感。

**14.** 在剩餘顏色的基礎上，加入黑色，畫出天鵝倒映在水裡的影子。

**15.** 用牙刷頭蘸取大量的白色，並滴入一滴清水進行稀釋。用手輕撥牙刷毛，灑在紙面上的白色便可形成水花四濺之感，天鵝戲水之態躍然紙上。

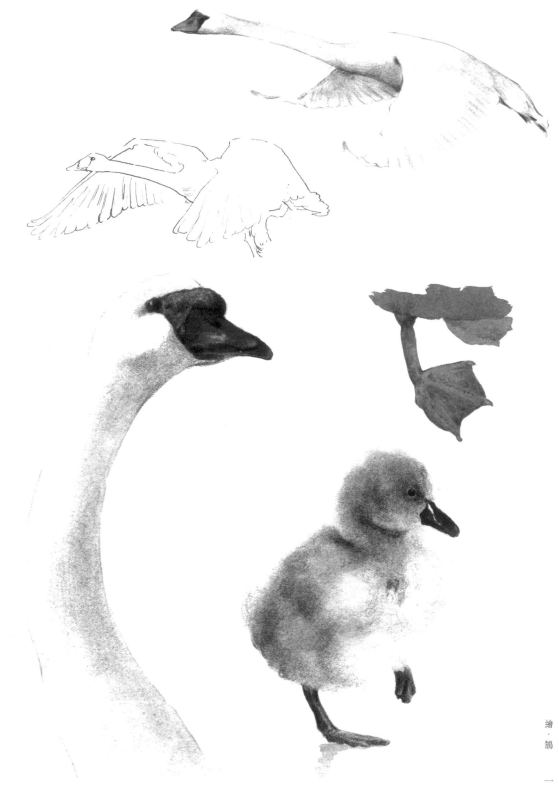

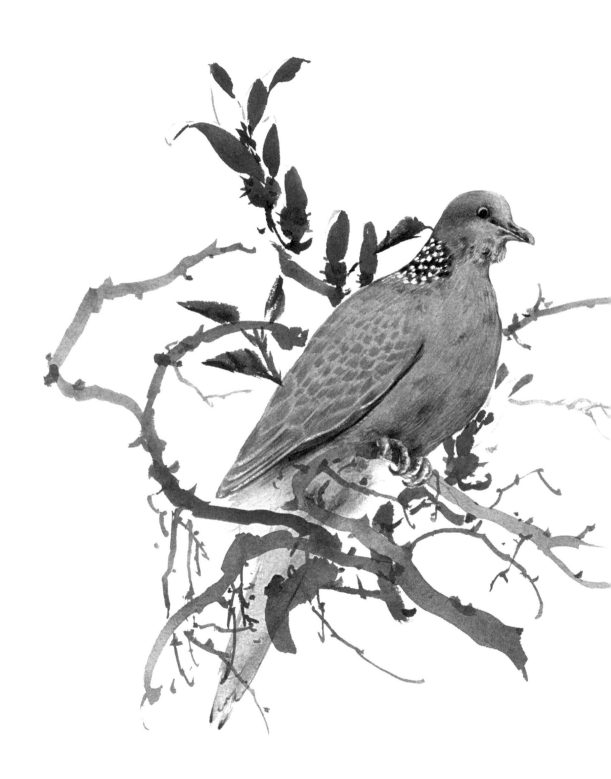

# 九歎・怨思

閔空宇之孤子兮

哀枯楊之冤鶵

孤雌吟於高墉兮

鳴鳩棲於桑榆

・閔：哀傷，憐念。　・孤子：幼而喪父者。
・空宇：幽寂的居室。

・冤鶵：冤屈的雛鳥。

・孤雌：失偶的雌鳥。
・墉：城牆。

・鳩：斑鳩。

大意：

憐憫孤兒獨居空室，哀傷雛鳥棲息枯楊。
雌鳥失伴高牆悲鳴，斑鳩啼叫駐足榆桑。

閔空宇之孤子兮，哀枯楊之冤鶬。

孤雌吟於高墉兮，鳴鳩棲於桑榆。

# 鳩

鳩——斑鳩。鳥綱，鳩鴿科。體型似鴿，大小及羽毛色彩因種類而異。在中國分布較廣的是山斑鳩，亦稱金背斑鳩、棕背斑鳩。頭小、頸細，嘴狹短而弱，翅形狹長。上背羽毛淡褐色而羽緣微帶棕色，兩脅、腋羽及尾下覆羽均為灰藍色，雌雄相似。棲於平原和山地的樹林間，食漿果及種子等。分布幾遍中國。

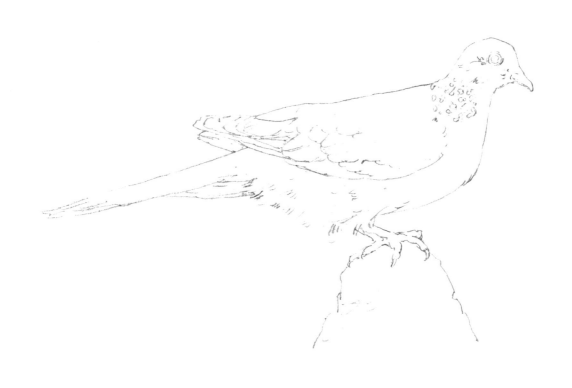

# 起

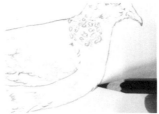

**1.** 鉛筆起稿，從眼睛開始刻畫，注意眼睛的兩圈輪廓，第一圈較實，第二圈虛一點。畫到嘴部的時候，注意嘴尖的位置有一個回勾的小細節。

**2.** 斑鳩胸部這條線是整幅線稿中較長的線，最好一氣呵成，但要注意節奏。畫這條線時感受線的彈性，注意斑鳩腹部的形態。

**3.** 畫線稿時注意多種羽毛形態的虛實處理，以避免之後的透明水彩壓不住線稿的墨色。

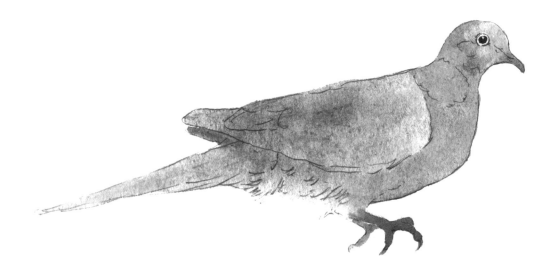

**4.** 鋪色時注意頭部藍色和赭石兩色的漸變，色彩要柔和。這兩種顏色也是畫面的整體基調。

**5.** 翅膀邊緣柔和的藍色和腹部的赭石色形成冷暖對比，過渡自然。畫時水分略大一些，盡量不要出現色塊的硬邊緣。

**6.** 斑鳩爪子的顏色很好看，用一點點玫瑰紅色混入調色盤中剩餘的顏色，降低純度畫成。

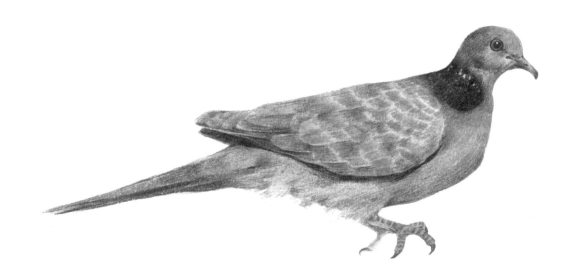

塑

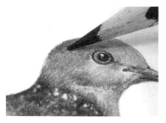

**7.** 用褐色的鉛筆畫出頭部的體積感，注意順著羽毛的走向從上至下畫，筆尖在紙面上慢慢融入水彩底色中。

**8.** 灰色色鉛筆可以將斑鳩翅膀上的灰色羽毛一塊一塊地畫出來，注意疏密聚散。這一步要稍微有些耐心了。

**9.** 將斑鳩的腹部罩上一層肉色，增強斑鳩羽毛的質感。可以用玫瑰紅色的鉛筆畫出斑鳩爪子的細節。

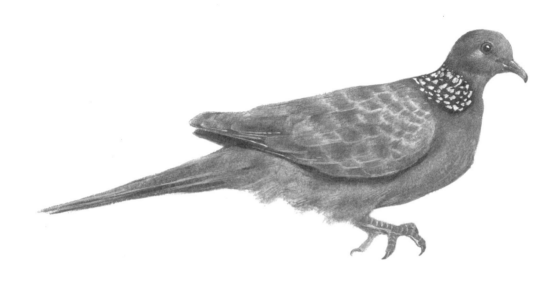

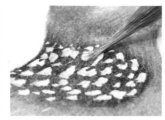

**10.** 用棉花棒揉搓鉛筆的筆觸，使之更加柔和。特別是斑鳩尾部下面的絨毛可以做得鬆散些。在揉搓斑鳩翅膀時注意不要讓顏色過於融合。

**11.** 用勾線筆蘸取白色顏料，點出脖子上的白色花斑，要點得自然，注意疏密關係，這也是斑鳩的特徵之一。順勢調整下羽毛的整體關係。

**12.** 用黑色鉛筆調整畫面，彌補棉花棒造成的畫面損失，使之更加精緻。特別是斑鳩翅膀上羽毛的層次要刻畫清楚。

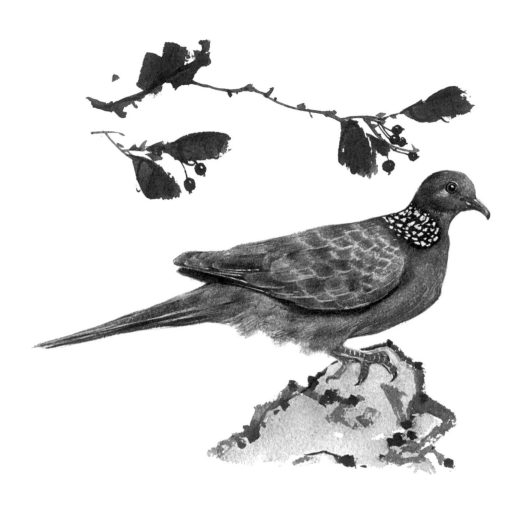

完

13. 用羊毫筆蘸一點黑色，大量用水，調至灰色。筆尖快速在畫紙上行走，勾勒出石塊，盡量畫出礁石的質感。待乾後，在石頭上罩一層淺淺的綠色。

14. 羊毫用筆，蘸取赭石畫葉片，以紅色點果子，注意保留高光。

15. 用狼毫筆勾勒植物的枝幹，連接果柄，點出細節。

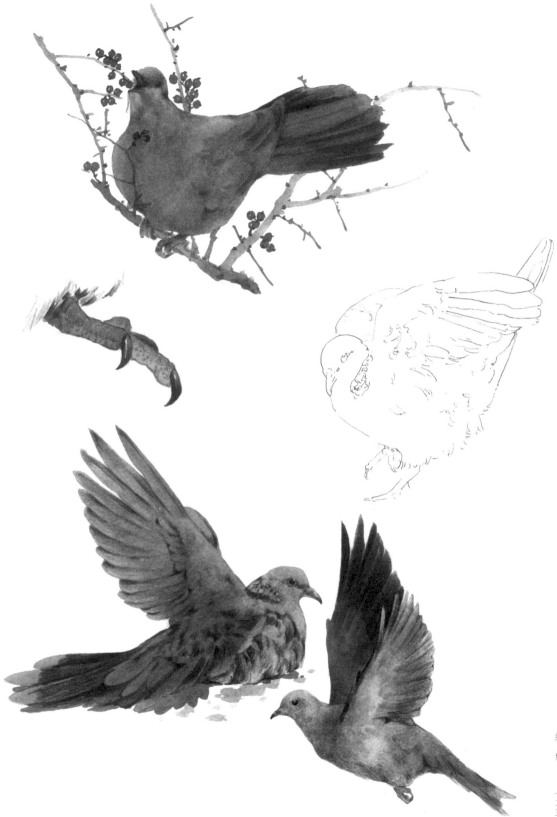

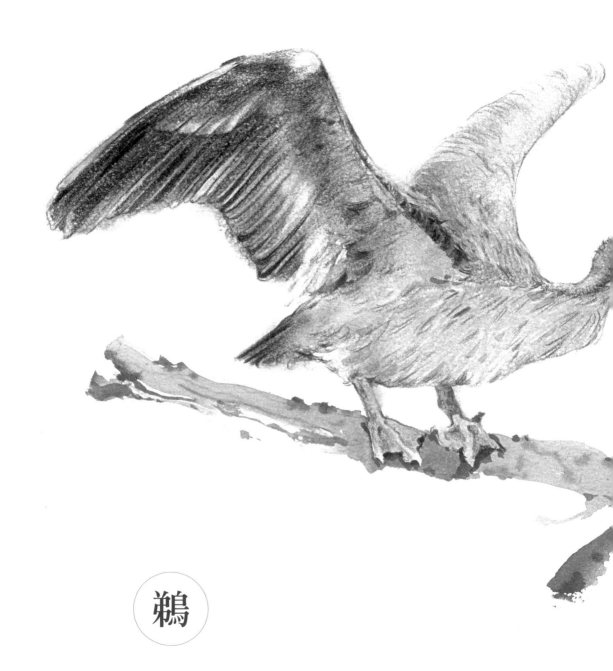

鵜

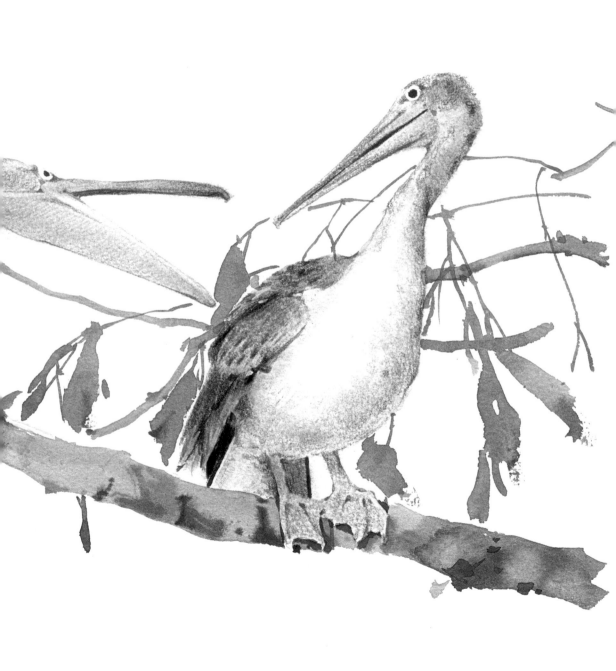

# 九思・憫上

・貪枉兮黨比

貞良兮焭獨

鵾竄兮枳棘

・鵜集兮帷幄

大意：

奸臣小人結黨營私，忠良賢臣孤苦伶仃。

天鵝良禽困於枳棘，水鳥鵜鶘集於帷帳。

・貪枉：貪婪邪惡。

・焭獨：孤獨。指孤獨無依

・枳棘：枳木與棘木。

・鵜：鵜鶘，一種水鳥。鵜，音同提

・帷幄：帷帳。

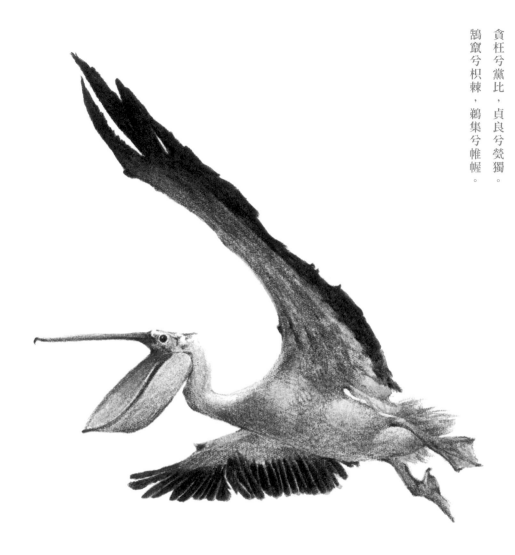

貪枉兮黨比，貞良兮熒獨。
鵠竄兮枳棘，鵜集兮帷幄。

# 鵜

鵜——鵜鶘，也稱伽藍鳥。鳥綱，鵜鶘科。身長約 150 釐米，全身長有密而短的
羽毛，羽毛為白色、桃紅色或淺灰褐色。嘴長 30 釐米左右，具有下嘴殼與皮膚相
連接形成的大皮囊，皮囊可以自由伸縮，用來兜食魚類。翼大而闊，趾間有全蹼，
善於飛行和游泳。主要棲息在沿海湖沼、河川地帶。為國家二級保護動物。

繪·鵜

一二七

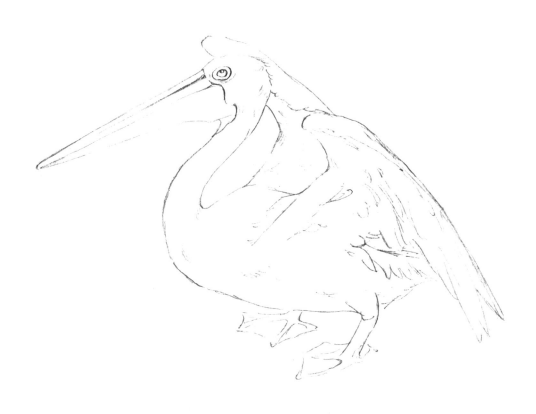

起

**1.** 白鵜鶘有著下嘴殼與皮膚相連接形成的大皮囊，先從牠們具有特色的嘴開始畫起。這裡示範的是嘴巴關閉的狀態，所以我們要把嘴的層次表現清楚。

**2.** 鵜鶘的羽毛富有光澤，線稿的用線也要果斷流利，盡量表現出其質感。

**3.** 注意鵜鶘腳掌上蹼的刻畫。完美呈現鳥爪將使鳥能夠立於畫面，也是很重要的。

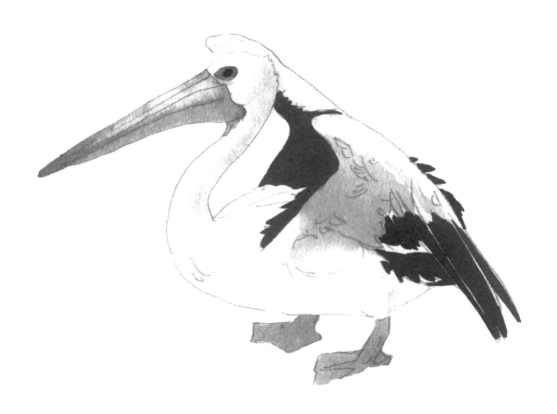

鋪

**4.** 從鳥嘴開始鋪色，調和淺灰
色，從嘴的前端輕拉筆尖向後
畫，注意顏色的過渡和漸變。

**5.** 鵜鶘整體顏色為白色，有大塊
的黑色羽毛。可先在白色羽毛的
位置用清水打濕，然後點染極少
量的褐色和藍色，只要有色彩傾
向即可，盡量維持白色的感覺。

**6.** 把褐色和藍色混合在一起，調
和出灰藍色，繪出鵜鶘的腳。

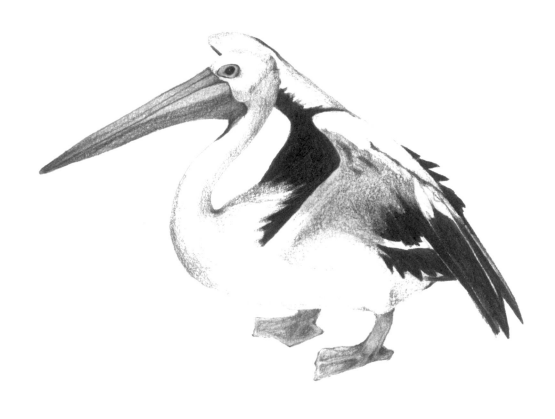

塑

**7.** 用肉色鉛筆從鵜鶘嘴與頭部相接的地方畫起，把整個鵜鶘的嘴罩上一層肉色，一邊罩染一邊刻畫局部。

**8.** 用灰色鉛筆繼續刻畫鵜鶘白色的羽毛，注意白色羽毛和黑色羽毛的銜接。

**9.** 用黃色畫出眼珠周圍的色彩。

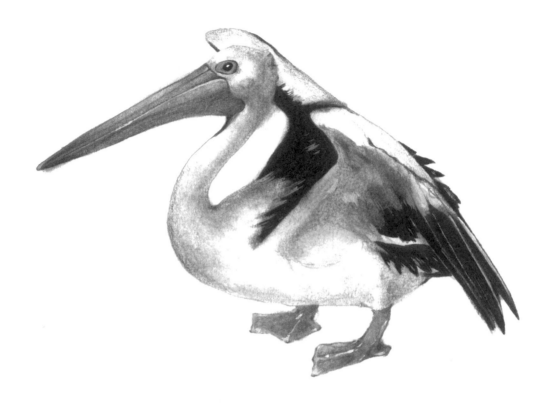

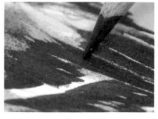

**提**

**10.** 把剛才灰色鉛筆的筆觸用棉
花棒進行融合，表現出鵜鶘羽毛
光滑的質感。鵜鶘身體的體積感
也是在這一步表現出來的。

**11.** 用白色顏料畫出一些羽毛的
細節。注意節奏，不可為了畫面
的好看，一畫不可收拾，要考慮
到畫面的整體感。

**12.** 用黑色鉛筆刻畫羽毛的細節
層次，豐富畫面。

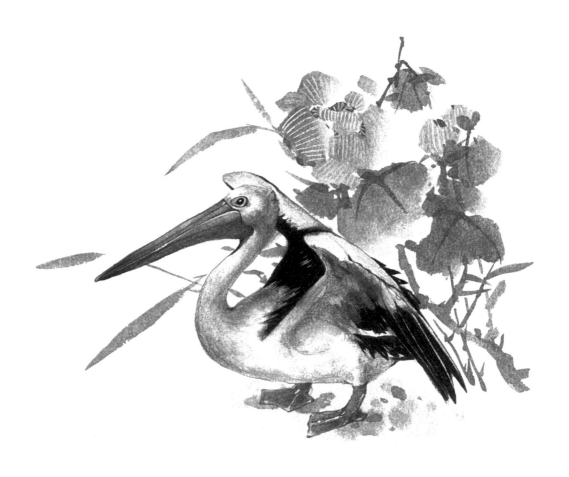

完

楚辭·飛鳥·繪

一三二

**13.** 羊毫用筆，調出淡粉色，與鵜鶘嘴的顏色形成呼應。點出花頭，畫出花苞，注意花的位置，勿喧賓奪主。

**14.** 用羊毫筆在剩餘的顏色中調入黃色，畫些雜草補充畫面，也能夠更好地烘托主體。

**15.** 用狼毫筆飽蘸白色，勾勒花瓣上的紋理和葉脈。畫面完成。

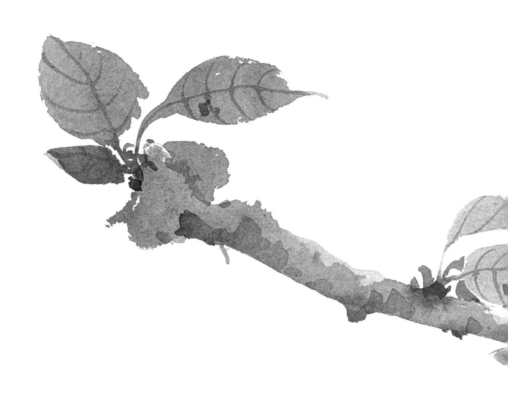

鶬

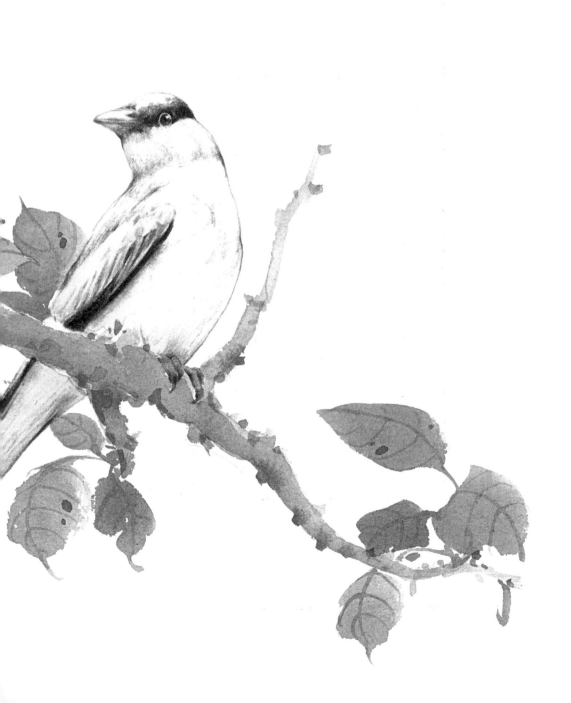

## 九思·悼亂

玄鶴兮高飛

·曾·逝兮·青冥

·鶬·鶊兮·喈·喈

·山·鵲兮嚶嚶

·曾逝：消逝。

·青冥：天空。

·鶬鶊：黃鸝，又名「倉庚」。

·喈喈：禽鳥和鳴聲。喈，音同街。

·嚶嚶：叫聲清脆。

大意：

玄鶴已經振翅飛，遠遠消逝蒼穹中。

黃鸝輕吟喳喳鳴，山鵲叫聲嚶嚶響。

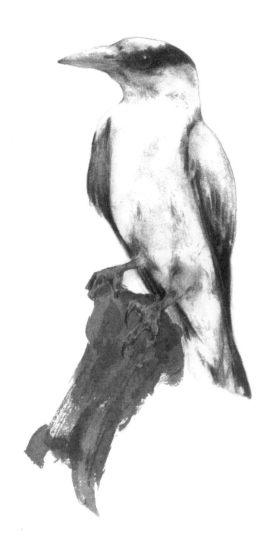

玄鶴兮高飛，曾逝兮青冥。
鶬鶊兮喈喈，山鵲兮嚶嚶。

# 鶬

鶬——黃鸝，又稱黃鶯。鳥綱，黃鸝科。體長約 25 釐米，喙長而粗壯，先端稍下曲，上喙端有缺刻。鼻孔裸露，蓋以薄膜。翅尖長、尾短圓，跗蹠短而弱。體羽鮮麗，雄鳥羽色金黃而有光澤，頭部有通過眼周直達枕部的黑紋，翼和尾的中央為黑色，雌鳥羽色黃中帶綠。樹棲性，主食昆蟲、漿果，鳴聲婉轉。

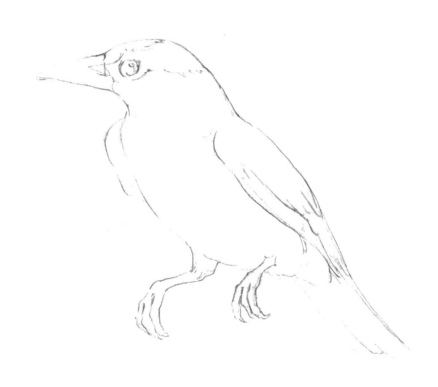

起

**1.** 黃鶯的嘴較為粗壯，嘴峰略呈弧形。勾勒眼睛時注意虛實關係。黃鶯身上多為亮黃色的羽毛，通透性強，所以下筆要輕。

**2.** 畫黃鶯的腹部和背部時所用長弧線較多，表現黃鶯整體線條的優美。線條的靈動可以使整幅畫面變得有生氣。

**3.** 畫黃鶯的翅膀和尾羽時注意梳理羽毛的走勢，這會直接影響整體的動態。用直挺而富於彈性的線條表現最好，一筆完成，乾淨俐落，帶有速度感。

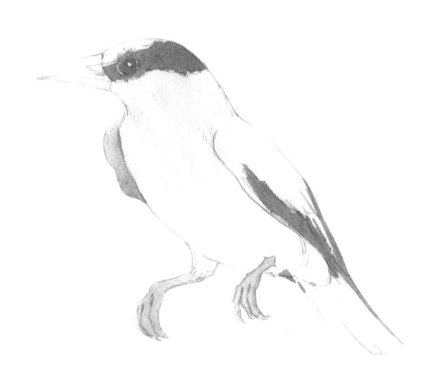

鋪

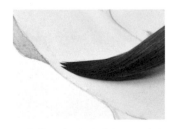

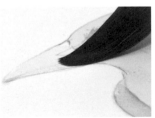

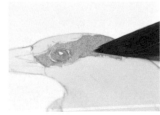

**4.** 黃鶯主體色調為黃色，單純的黃色會略顯單調。在黃色裡面混入少量的綠色，用以協調畫面。大面積鋪色時，注意畫面上不要出現水漬，要一氣呵成。

**5.** 黃色裡面加入少量的紅色或者朱紅，調和成肉色，畫黃鶯的嘴。注意嘴與身體的連接要自然。

**6.** 待通體的黃色乾後，取少量黑色加水稀釋，畫出黃鶯眼部、翼部和尾部的黑色羽毛。

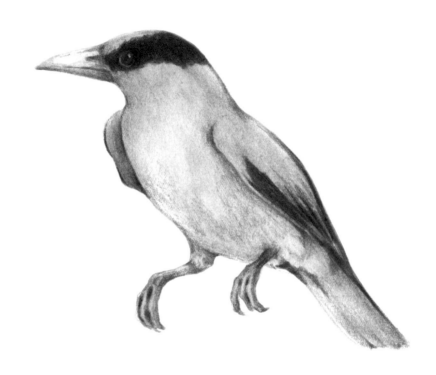

參

塑

**7.** 用黑色鉛筆或褐色鉛筆輕輕畫出黃鶯邊緣的轉折起伏，表現黃鶯的體積感。

**8.** 用黑色鉛筆刻畫黃鶯背部和雙翼的黑色羽毛。用黃色鉛筆通體橫掃一遍黃色部分，使黃鶯整體更加亮麗。

**9.** 黃鶯的整體色調已經明確，這時用肉色的鉛筆細緻刻畫出嘴部的細節。由於嘴部顏色較淺，需要參考身體的色調上色，避免用力過猛。

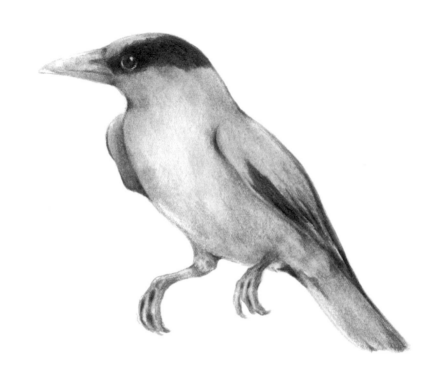

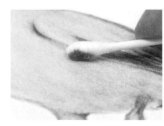

**10.** 黃鶯用了多色鉛筆刻畫，用棉花棒塗抹，把一些突兀的鉛筆線條融入前一步的水彩底色中，使畫面整體和諧自然。

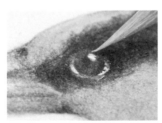

**11.** 用狼毫筆蘸取白色顏料點睛，刻畫眼部周圍的細節。勾畫出羽毛上的一些細節，使局部更加精緻。

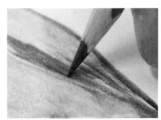

**12.** 用黑色鉛筆深入刻畫，加強物體與物體之間的投影，增強體積感。

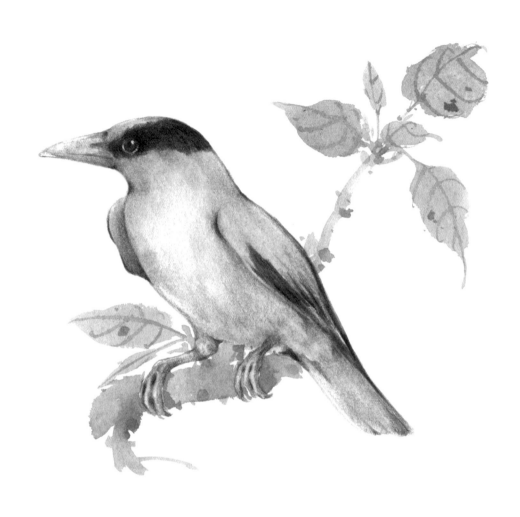

完

**13.** 用羊毫筆蘸取少許黑色，加水調和成灰色，畫出樹枝。下筆時注意要與黃鶯的爪子避讓和銜接。

**14.** 用羊毫筆調和剩餘顏色，混入少量綠色，側鋒行筆撇出葉片。注意葉片前後的疏密關係。

**15.** 用狼毫調和剩餘的顏色，筆尖蘸取一點褐色，勾出葉脈。

楚辭·飛鳥·繪

一四二

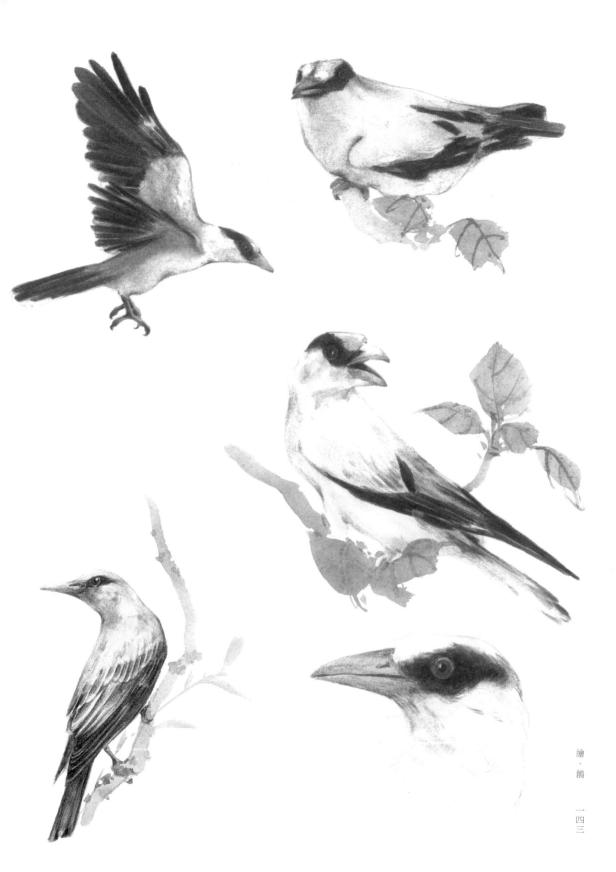

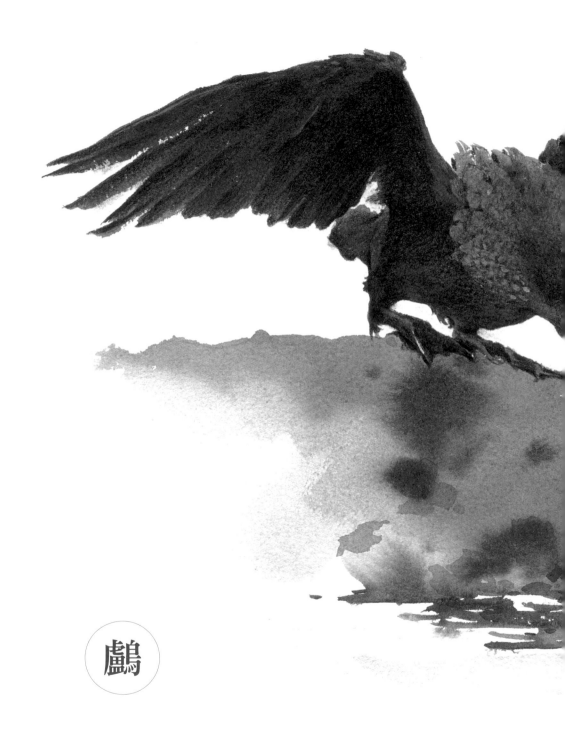

鷻

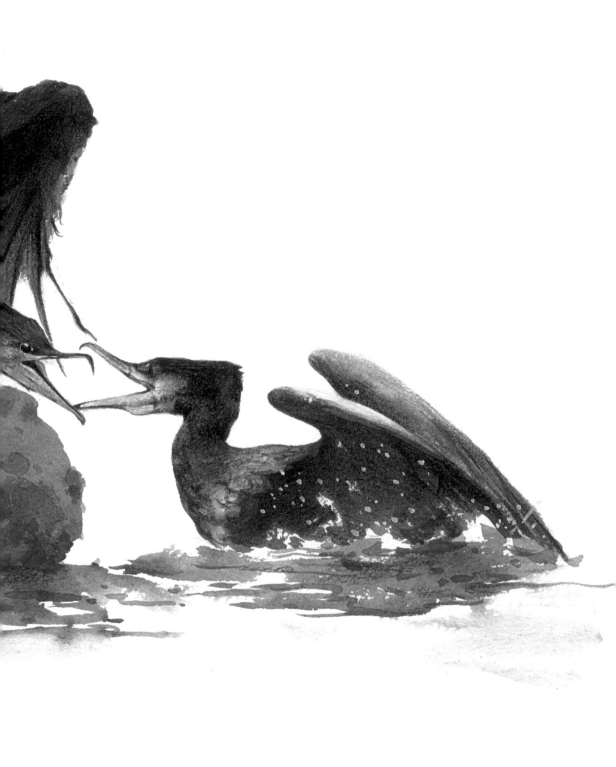

# 九思・悼亂

鴻鸕兮振翅

吾志兮覺悟

歸鴈兮於征

懷我兮聖京

大意：

鴻鸕：鸕鷀，水鳥名，又叫「魚鷹」。鸕鷀，音同盧慈。

於征：將去。

聖京：指故都「鄢郢」。

水鳥鸕鷀展雙翅，南歸大雁將遠行。
心中信念已覺醒，懷念故都我聖京。

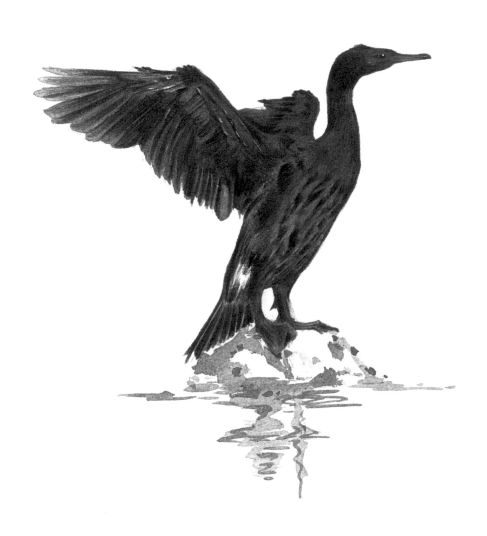

# 鸕

鸕——鸕鷀。鳥綱，鸕鷀科。體長可達 80 釐米。體羽主要為黑色且帶有紫色金屬光澤。嘴強而長，錐狀，先端具銳鉤，適於啄魚，下喉有小囊。腳後位，趾扁，後趾較長，具全蹼。善潛水，是中到大型的水鳥，捕食魚類，常被人馴化用以捕魚。廣布於全世界的海洋和內陸水域，以溫、熱帶水域為多。

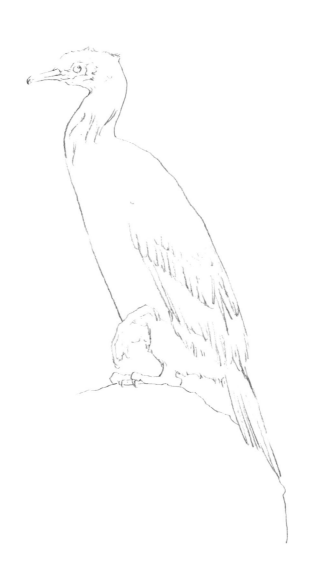

起

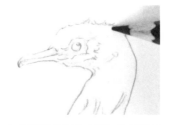

**1.** 用跳動的短線表現紅臉鸕鷀頭上打濕的短毛。嘴部前端重，中間輕，注意刻畫力度。以平滑的曲線畫出鸕鷀延展性極高的頸。

**2.** 這幾縷羽毛是白色的，也將是畫面的一抹亮點，這裡先做好提示。從線稿開始抓住羽毛的動勢。

**3.** 鸕鷀的腳有明顯的特徵，刻畫時注意細節轉折。

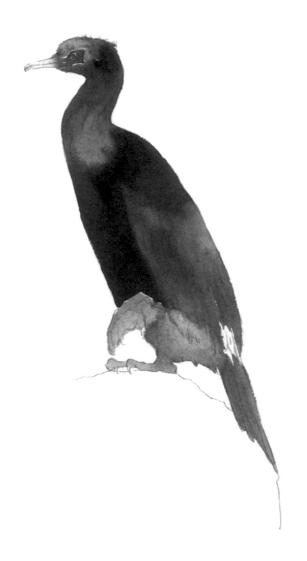

鋪

**4.** 從紅鸕鷀的眼部開始鋪色，眼周圍為紅色，自然過渡到黃色的嘴。鸕鷀從頭到頸有藍色到綠色到黑色的自然過渡。

**5.** 在頸與胸交接的地方要做到顏色過渡自然，雖然在顏色上有微妙的變化，但在用黑色時要大膽落筆，色彩飽滿。

**6.** 這一步從圖片上看是在畫鸕鷀的腹部，實則是在畫出鸕鷀腳的外輪廓。

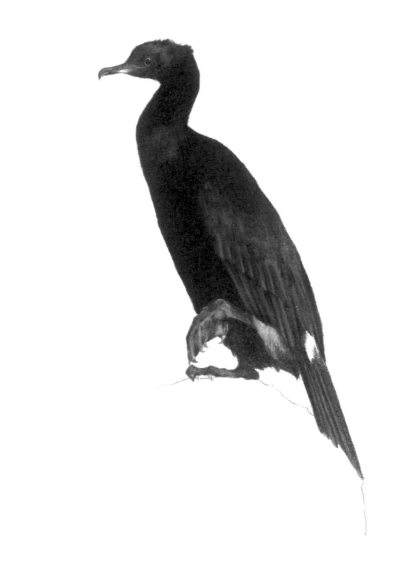

**7.** 從眼周圍紅色部分的邊緣開始畫上綠色，這樣有一個強烈的對比，也能夠把鸕鶿羽毛特有的光感表現出來。

**8.** 用黑色再次刻畫鸕鶿腹部，表現出其質感和內部起伏的微小結構變化。

**9.** 用白色鉛筆可以把鸕鶿翅膀上漂亮的藍色羽毛更好地表現出來，使色彩柔和，並且增強質感。

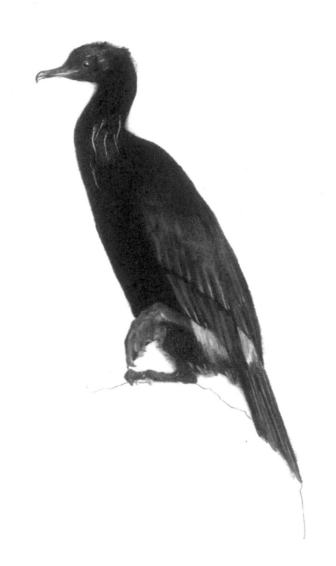

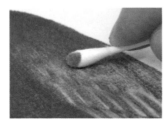

**10.** 用棉花棒先從鮮豔的藍色開始向四周揉搓，這樣可以很好地融合畫面的筆觸，使色調更加自然。

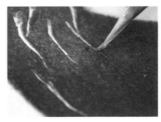

**11.** 用狼毫筆蘸取白色，畫出幾縷富有個性的白色羽毛，並把高光部分刻畫出來。

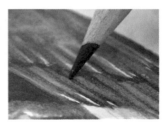

**12.** 用黑色鉛筆繼續刻畫鸕鶿翅膀的羽毛，使畫面更顯精緻。

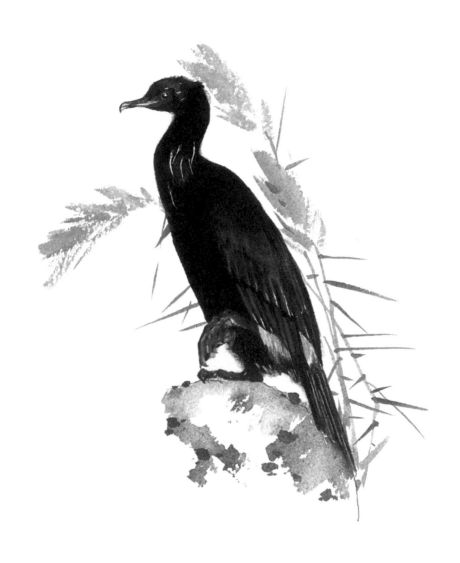

伍

完

**13.** 用羊毫筆調出灰色,快速用筆,留下飛白,畫出礁石的大體輪廓,待未乾時點出石頭上的斑痕。

**14.** 用羊毫筆飽蘸白色,筆尖蘸取一點赭石。以散開的筆鋒畫出蒲草,注意其排列位置,更好地突出鸕鷀。

**15.** 用狼毫筆尖在剩餘的顏色中調入一點綠色,畫出蒲草的葉子,在鸕鷀身後畫幾片被遮擋的葉子,拉開主體與背景的距離。

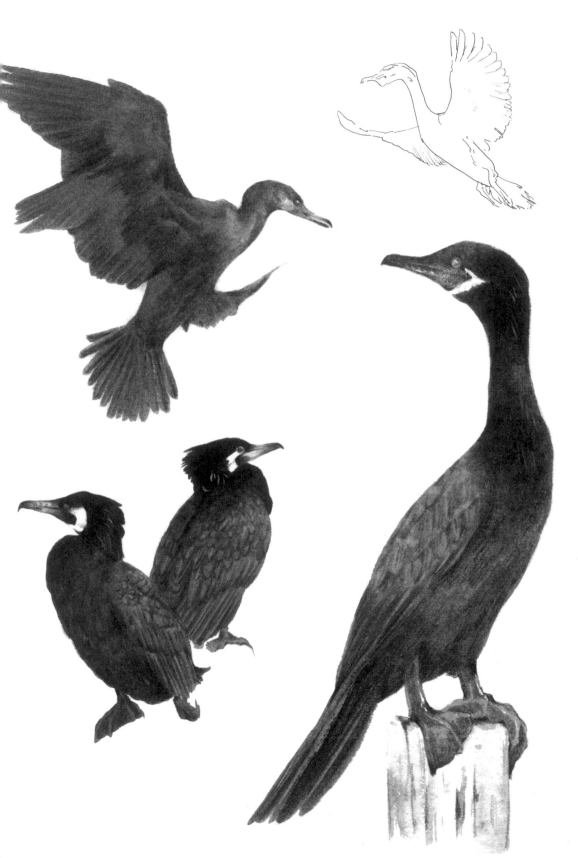

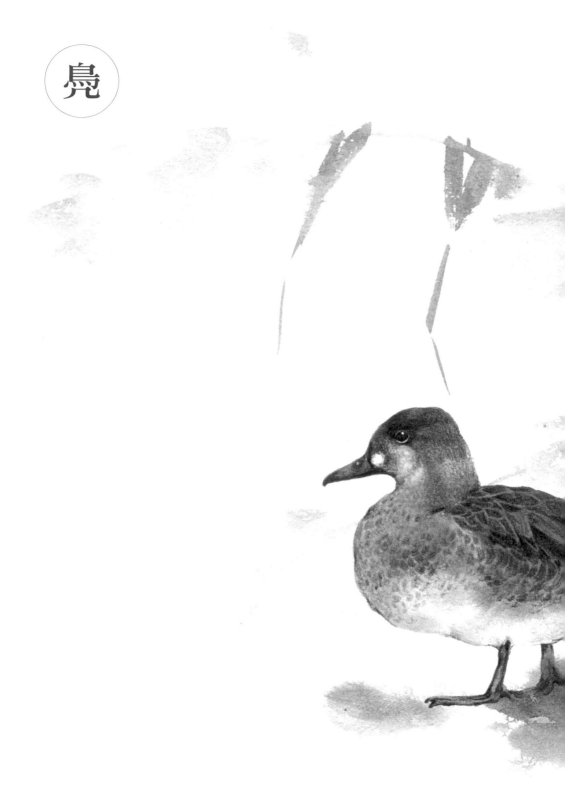

鳥

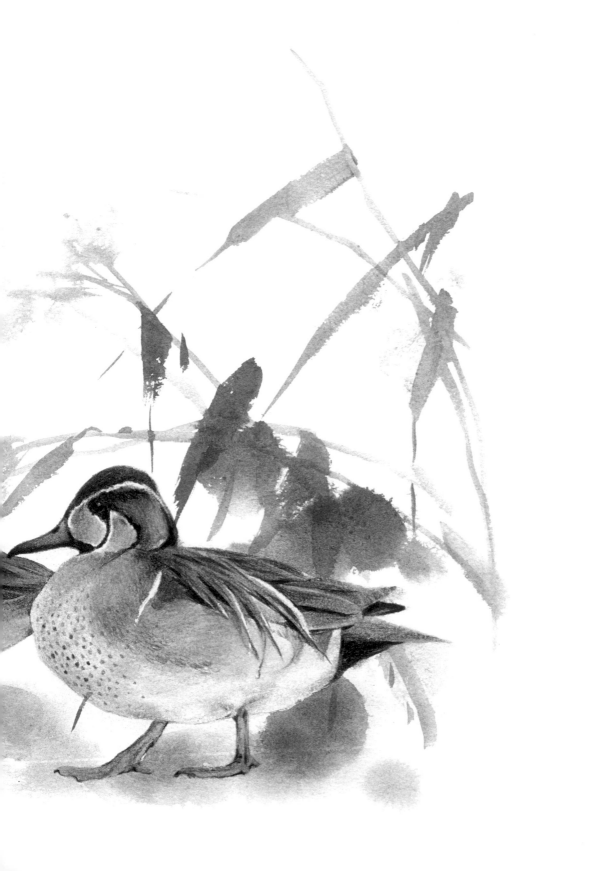

# 九辯

鳧雁皆唼夫梁藻兮

鳳愈飄翔而高舉

圜鑿而方枘兮

吾固知其鉏鋙而難入

大意：

野鴨大雁爭食糧草，鳳凰離去越飛越高。
圓形鑿孔方狀榫頭，兩者難容我已知曉。

·鳧：野鴨。
·唼：水鳥或魚吃食，音同霎。
·梁：高粱。
·藻：藻類植物。

·高舉：高飛遠去。

·圜：同「圓」。
·枘：榫頭，音同瑞。
·鑿：榫眼，插孔。

·鉏鋙：互相抵觸，格格不入，指彼此不適合。鉏鋙，音同鋤吳。

鳧雁皆唼夫粱藻兮，鳳愈飄翔而高舉。圜鑿而方枘兮，吾固知其鉏鋙而難入。

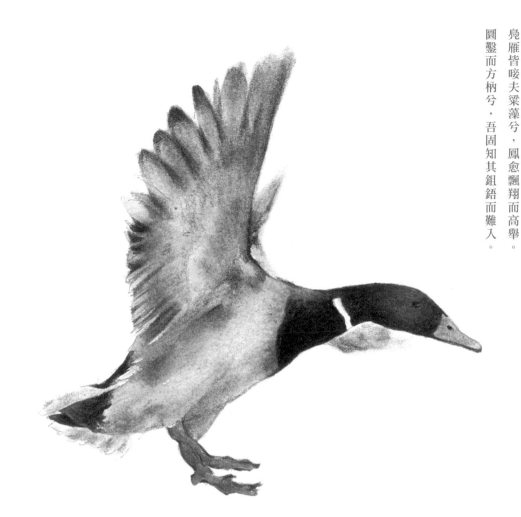

# 鳧

鳧——野鴨，又叫鶩。鳥綱，鴨科。狹義的鳧指綠頭鴨，廣義的鳧包括多種鴨科鳥類。體型差異頗大，通常較家鴨小。雄鳥頭和頸輝綠色，頸下有一白環，翼鏡藍紫色。雌鳥體黃褐色，並有暗黑色斑點。趾間有蹼，善游水。多群棲湖泊中，雜食或主食植物，可長途遷徙飛行，時速能達到110公里。

繪・鳧

一五七

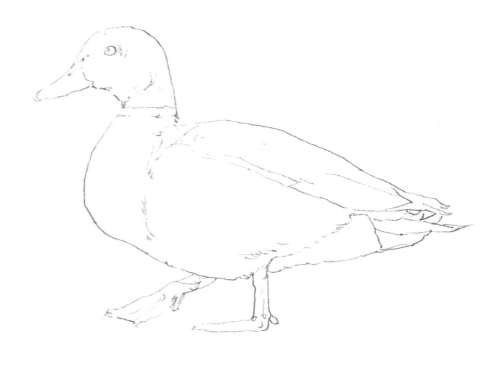

起

**1.** 鴨的嘴部比較扁，在勾勒線稿時我們要注意這一特徵，並且要畫出其細節。扁圓的眼睛較小，留出高光的位置。

**2.** 綠頭鴨頸部有一明顯的白色領環，目測好寬度，預留出來，以免被後面上的色弄髒。

**3.** 鴨的尾羽會有幾根略長的羽毛，選出幾根進行細緻勾勒。鴨掌有蹼，體會其畫法。

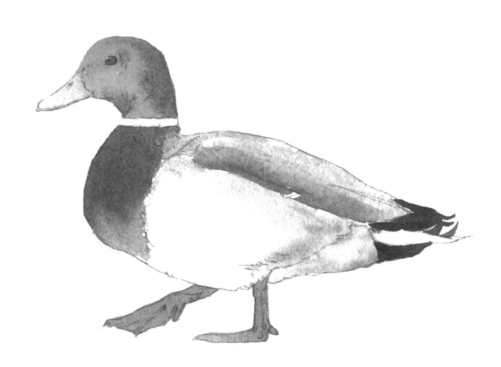

貳

鋪

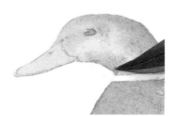

**4.** 先從鴨嘴的黃色開始畫。在畫鴨嘴的顏色基礎上加入藍色調出綠色，鋪鴨頭的顏色，注意鴨頭的體積明暗關係。此時勿把預留的白色區域弄髒。

**5.** 鴨胸和背部的羽毛用赭石色畫成，這時水盂中的水已經不再乾淨，用它直接畫鴨腹的顏色正合適。注意用筆要快，留出一些飛白的斑點。

**6.** 鴨掌為橙黃色，顏色很漂亮，也為整幅畫面增添了一抹亮色。在色彩關係上，鴨掌的顏色與頭部的綠色、黃色形成對比。

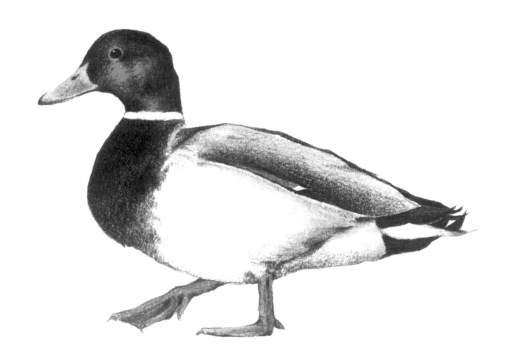

**7.** 用黃色鉛筆塑造出鴨嘴的體積感。再用黑色鉛筆勾勒出鴨嘴的邊緣,畫出眼睛,注意眼睛周圍的刻畫和整個鴨頭的塑造。

**8.** 跨越白色的領環,繼續用黑色鉛筆畫鴨的腹部,可與褐色鉛筆一同刻畫。

**9.** 在剛剛畫的灰白色的鴨腹部位施以藍色,這樣可以突出整個白色部位,並且增強其體積感。最後用橙色鉛筆刻畫鴨掌。

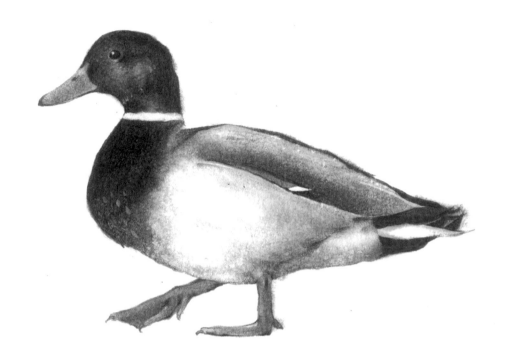

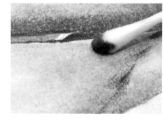

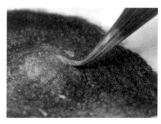

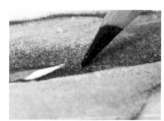

**10.** 使用棉花棒，從剛剛畫的藍色鉛筆筆觸開始進行揉搓，使上一步所畫的鉛筆痕跡完全與水彩底色融為一體。

**11.** 用狼毫勾線筆蘸取白色，畫出一些白色羽毛，使畫面更顯生動，並增強其羽毛的光澤感。

**12.** 選出一兩根羽毛著重刻畫，黑色可以拉大畫面整體的對比度，使其體積感增強。

**伍 完**

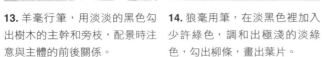

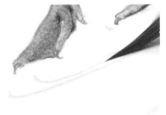

**13.** 羊毫行筆，用淡淡的黑色勾出樹木的主幹和旁枝，配景時注意與主體的前後關係。

**14.** 狼毫用筆，在淡黑色裡加入少許綠色，調和出極淺的淡綠色，勾出柳條，畫出葉片。

**15.** 在剩餘顏色中加入一點褐色，輕輕畫出水面的波紋，寥寥幾筆即可。所畫皆為更好地突出主題，烘托氛圍。

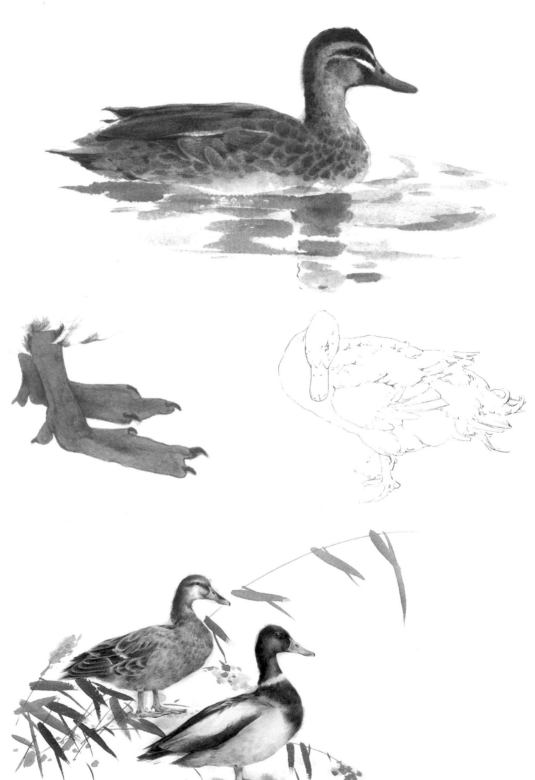

鶍

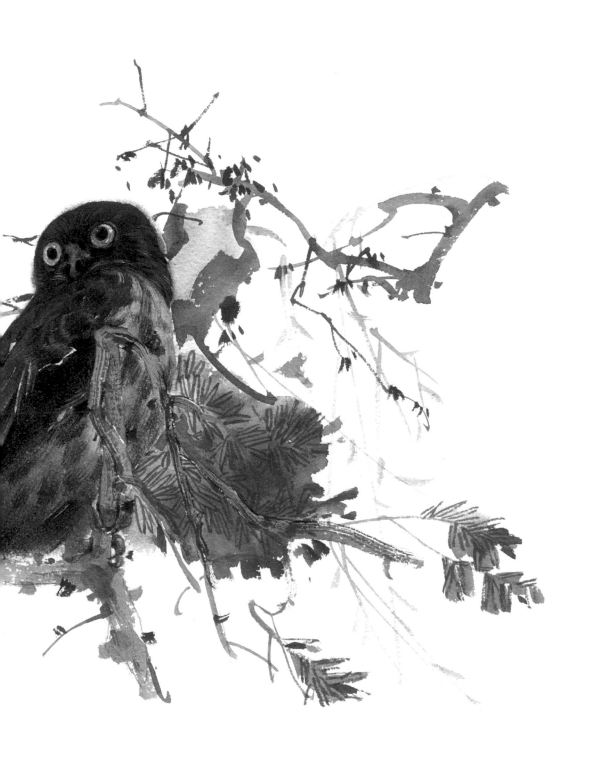

## 七諫・怨思

梟鴞並進而俱鳴兮

鳳皇飛而高翔

願壹往而徑逝兮

道壅絕而不通

· 梟鴞：貓頭鷹。鴞，音同蕭。

· 鳳皇：鳳凰，傳說中的百鳥之王。

· 壅絕：閉塞不通。

大意：

貓頭鷹成群飛舞鳴叫，鳳凰遠遠離開去飛翔。

希望見面後就此遠離，道路卻堵塞而不通暢。

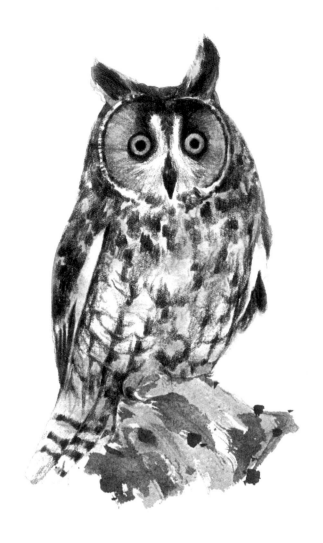

# 鴞

鴞——貓頭鷹。鳥綱，鴞形目鳥類的通稱。喙和爪都彎曲呈鉤狀，銳利，嘴基具蠟膜。兩眼位於正前方，眼的四圍羽毛呈放射狀，形成「面盤」。周身羽毛大多數為褐色，散綴細斑，稠密而鬆軟，飛行時無聲。夜間或黃昏活動，主食鼠類，間或捕食小鳥或昆蟲，應視為農林益鳥。所有鴞類均為國家保護動物。

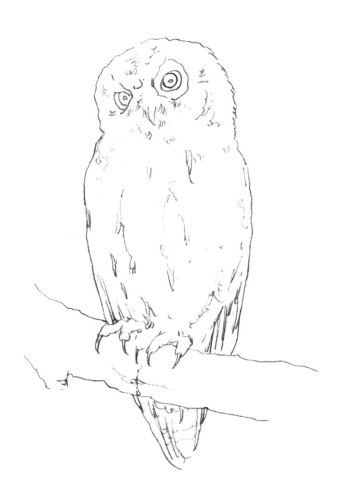

# 起

**1.** 貓頭鷹眼部特徵比較明顯，中間有一圈黃色，所以在畫線稿階段，這部分要細心刻畫，預留出來。

**2.** 用一些短線標出貓頭鷹腹部的花紋，以便後面鋪色。

**3.** 腿強健有力，爪強銳內彎，整個足部均有羽毛覆蓋，外觀極其強悍，這是我們要著重表現的特徵。

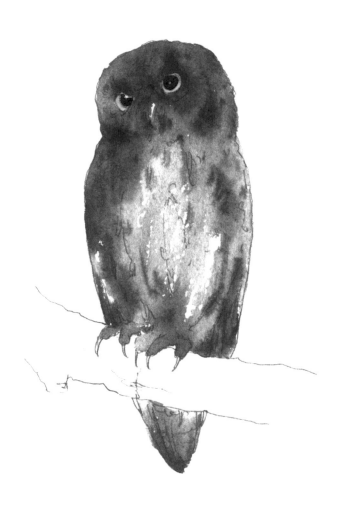

**4.** 調和褐色與赭石色，勿調得太均勻。畫出貓頭鷹的腹部，快速用筆，留出飛白，以便後面自然地表現出羽毛的圖案和質感。

**5.** 在顏色沒有乾時，趁濕用黑色點出貓頭鷹身上黑色的花紋。

**6.** 待貓頭鷹身體乾透以後再畫眼睛，以避免各部分顏色互相浸染。調和乾淨的黃色，畫出眼睛黃色的部分。

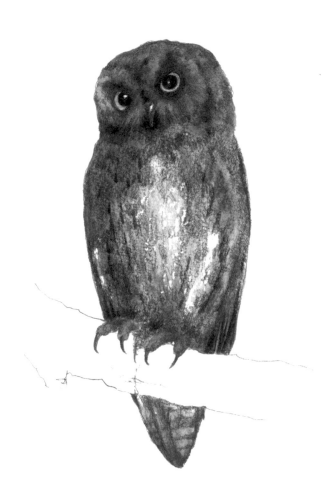

塑

**7.** 從眼開始畫起，體會黑色鉛筆在紙面上劃過的感覺，使之與底色融為一體，並做出細節，畫出貓頭鷹凹陷的眼睛。

**8.** 用赭石色鉛筆刻畫貓頭鷹身上羽毛的顏色。如果沒有赭石色，也可使用褐色、熟褐等色，也可交替使用。表現出貓頭鷹棕褐、灰色的柔軟羽毛。

**9.** 爪的部分可以用藍色鉛筆在上面適當地輕掃幾筆，和黃色的眼睛在色彩上形成對比，也使得畫面色彩豐富。

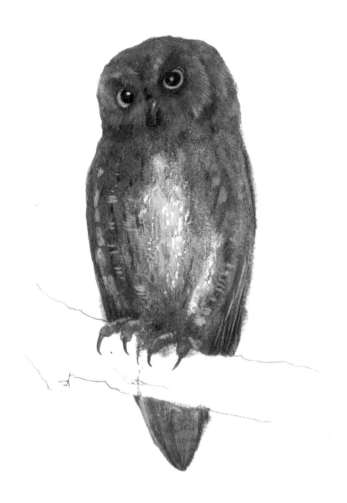

提

**10.** 用棉花棒在貓頭鷹周身進行
揉搓，表現出其羽毛細膩鬆軟的
質感。

**11.** 用狼毫筆尖蘸取白色，輕挑
出一些白色的細毛以及腹部的
細斑。

**12.** 用黑色鉛筆再次刻畫眼部、
嘴等細節，調整畫面，使剛才整
體揉搓的畫面更具有力量感。

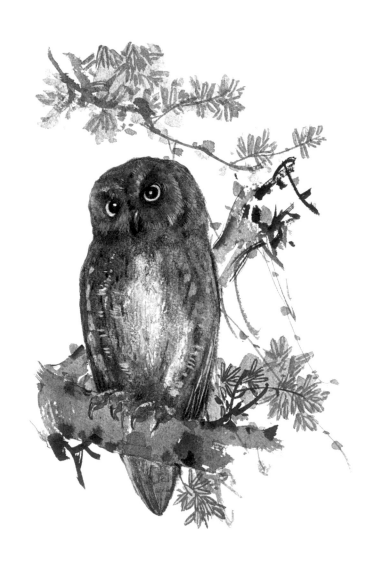

伍

# 完

**13.** 用羊毫筆畫出松樹的主幹和分枝，注意行筆要快，表現出樹木的蒼勁。順勢用筆尖勾勒出松樹的葉片。

**14.** 用羊毫筆尖蘸取綠色，多加水，調和成淺綠色，對松樹葉片進行罩染。

**15.** 用狼毫筆尖蘸取調色盤中剩餘的顏色，畫出纏繞在松枝上的藤蔓，使畫面靜中有動。

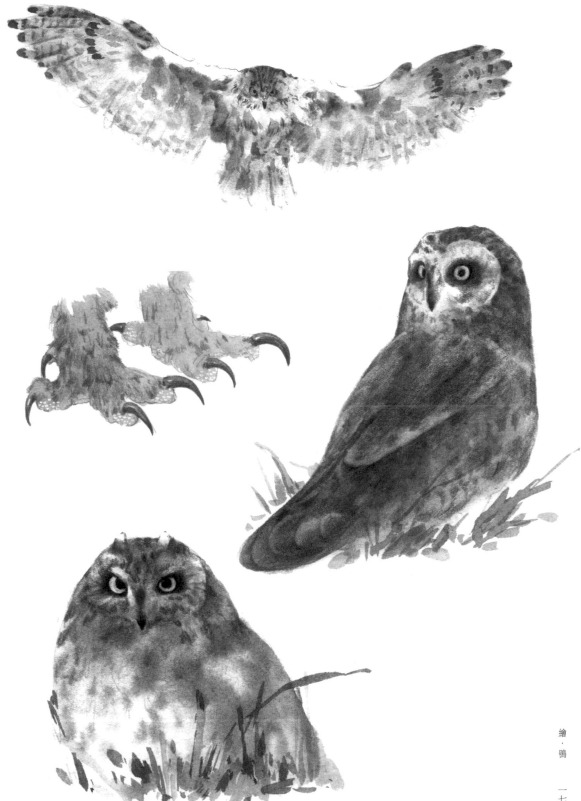

雞

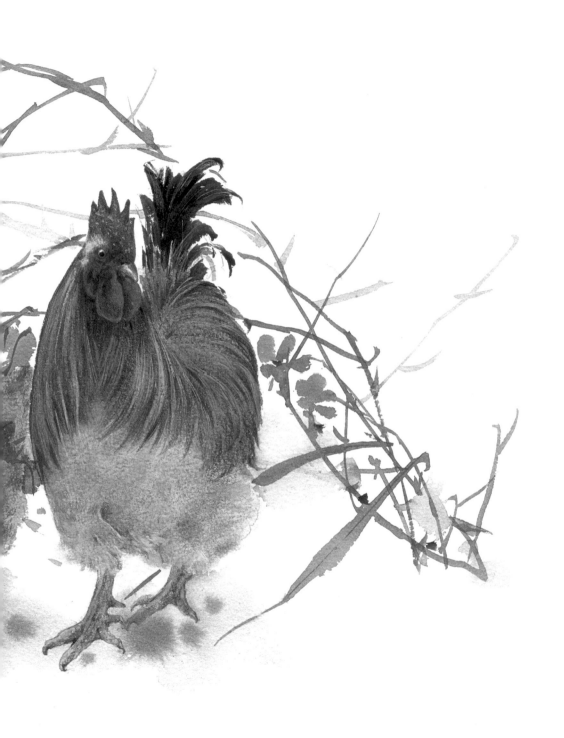

# 九章·懷沙

變白以為黑兮

倒上以為下

鳳皇在笯兮 · 笯：籠子，音同奴

雞鶩翔舞 · 鶩：鴨子。

大意：

白的要說成黑，上下顛倒過來。

鳳凰關進籠裡，雞鴨任其高飛。

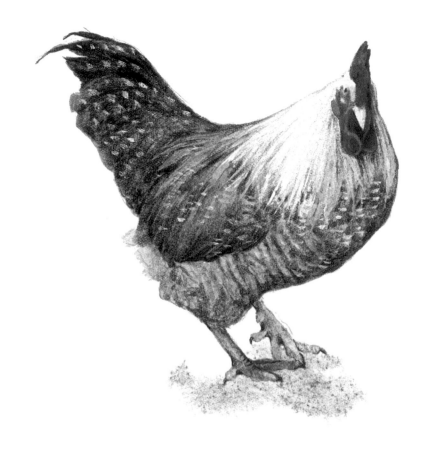

變白以為黑兮，倒上以為下。

鳳皇在笯兮，雞鶩翔舞。

# 雞

雞——家雞。鳥綱，雉科家禽。家雞源出於野生的原雞，有許多優良品種。喙短銳，有冠與肉髯，翼不發達，腳健壯。公雞善啼，形體健美，羽毛美豔。母雞頭小，眼橢圓，嘴尖且硬，毛多而密長，5—8 月齡開始產蛋，年產近百顆至兩三百顆不等。

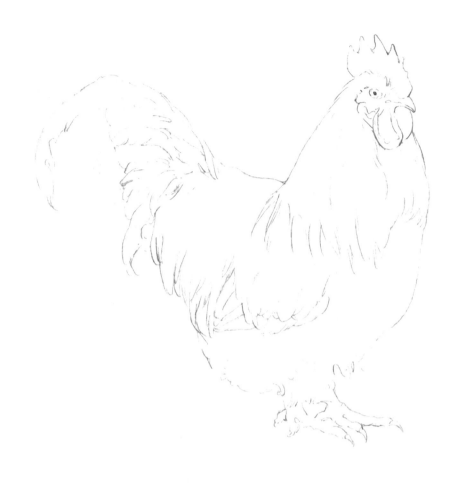

# 起

**1.** 起稿畫雞頭部分時注意雞冠的層次和整體的走勢。雞的眼睛不大，更要謹慎對待。眼睛旁邊有一個白色的雞耳朵，要畫出外輪廓並留白，方便後面鋪色。

**2.** 雞脖上的羽毛整體呈向下的流線，應分組去畫，這樣不容易畫亂。

**3.** 公雞的尾羽是高聳後下垂的，要畫出挺立的感覺。著重刻畫幾根，這樣就能表現出羽毛的層次感。

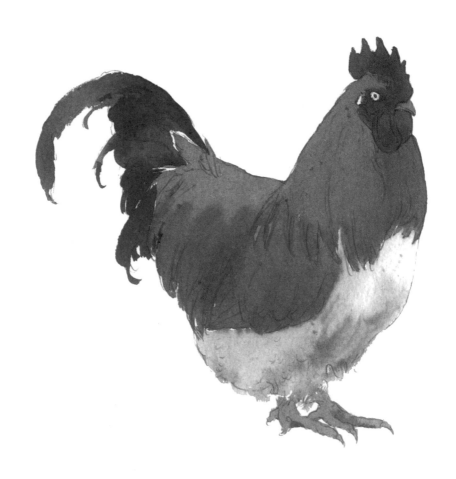

鋪

**4.** 用大紅色畫出雞冠，下面自然地融進橙色，過渡要自然。雞眼睛和雞耳朵的位置注意留白。雞嘴為黃色。

**5.** 立筆，利用筆尖形狀畫出羽毛的邊緣。橙色中加入少量褐色畫雞脖上的羽毛，再混入少量藍色和褐色畫背部和腹部上的羽毛，豐富的色彩變化可帶出體積感。

**6.** 黑色中加入適量的水畫出公雞的尾羽。利用水彩在紙面的流淌，借筆尖在離開紙面那一刻一提的力度，表現其富有彈性的羽毛動感。

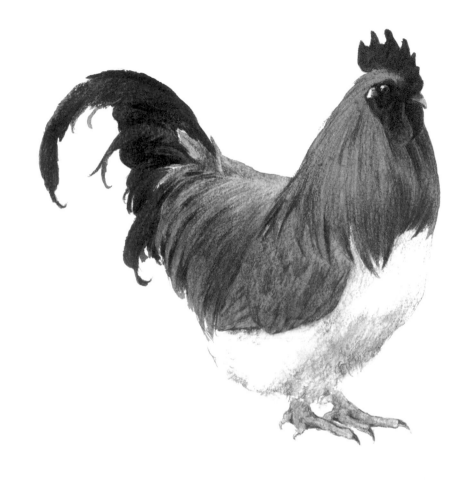

塑

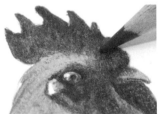

**7.** 紅黑兩色鉛筆交替使用，力求雞頭逼真的效果。眼睛和耳朵的留白處用橙色或赭石色輕輕描繪，此處不需用力去刻畫。

**8.** 用黑色、褐色、赭石三色來畫雞身上大部分的羽毛，在前面豐富的水彩底色上，不需要過多的色彩和刻畫就可以把身上的羽毛表現出來。

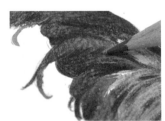

**9.** 用藍色鉛筆畫出黑色尾羽上藍色的光感，和身體的橙色形成色彩上的對比，冷暖上的協調，使畫面和諧而色彩亮麗。

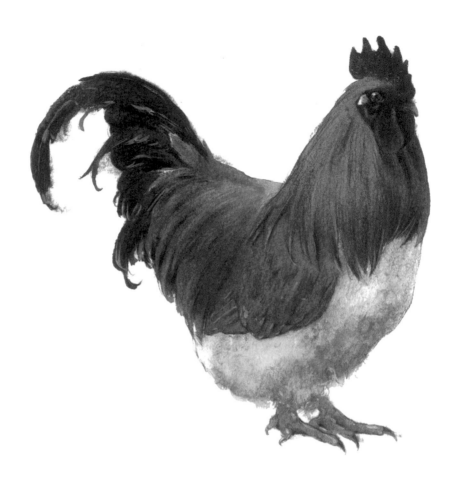

**10.** 用棉花棒輕輕揉搓出雞肚子上的白色絨毛，更好地表現質感。繼續整理畫面，使各種筆觸融合在一起。

**11.** 以狼毫筆尖蘸取焦乾的白色顏料，畫出羽毛上的白色高光，增強羽毛的光亮質感。

**12.** 再次刻畫雞翅膀上的羽毛，梳理層次。

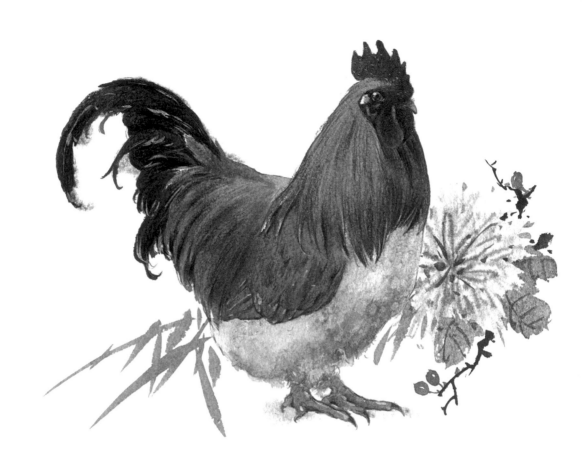

完

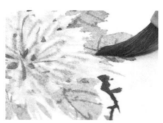

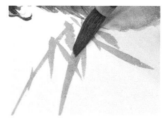

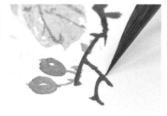

**13.** 用狼毫筆蘸取清水打濕紙面，再用少許黑色勾出白色花瓣。然後蘸取綠色，調和成灰綠色，側鋒行筆畫出葉片。

**14.** 在剩餘的顏色裡調和點藍色，畫出幾片竹葉來襯托主體。

**15.** 狼毫筆勾枝點果，可使整個畫面增添一些細節，增加一份情趣。

雉

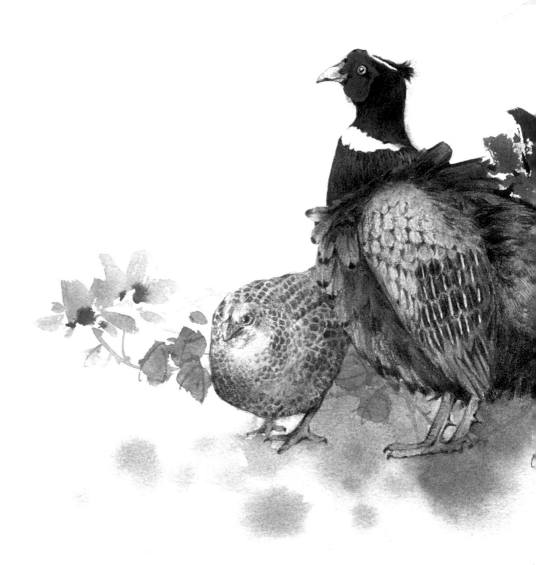

# 天 問

·昭後·成游

·南土爰底

厥利惟何

·逢彼白雉·

大意：

昭王出遊，來到南楚。
此行為何，只尋野雞。

·昭後：指周昭王。
·成：同「盛」，盛大。

·南土：荊楚地區。
·底：止，至。

·利：貪求。

·逢：迎。
·白雉：白色的野雞。雉，野雞。

昭後成游，南土爰底。
厥利惟何，逢彼白雉。

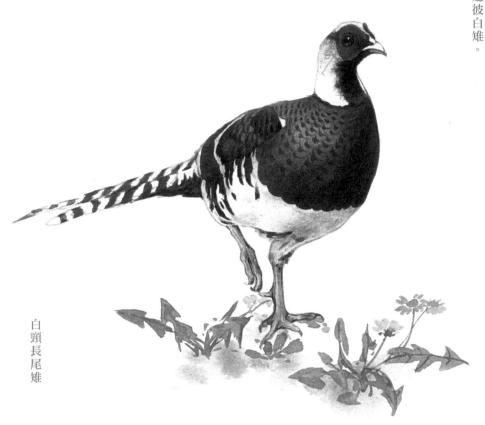

白頸長尾雉

# 雉

雉——俗稱野雞。鳥綱，雉科。體形較家雞略小，尾巴卻長得多。雄鳥體長近 90 釐米，羽毛華麗，頸部有白色頸圈，與金屬綠色的頸部形成顯著的對比，尾羽長且有橫斑。雌性羽色暗淡，大都為褐色和棕黃色，而雜以黑斑，尾羽也較短。以穀類、漿果、種子和昆蟲為食。善走而不能久飛。分布幾遍中國。

# 起

**1.** 野雞的頭部雖然小但是比較複雜，各個部分都有其細節變化，並且在用色上也很豐富。這裡就需要線稿做到清晰明瞭。

**2.** 野雞背部和雙翼上的細節比頭部更多，羽毛色彩豐富，紋理富於變化。在起稿時不需一一畫出，畫到畫者自己心中有數即可。此處更重要的是照顧整體結構。

**3.** 野雞有幾根細長的尾羽，畫時要注意整體線條的傾斜角度並在上面耐心地排列出花紋。

鋪

**4.** 先畫最明亮的紅色，這裡要注意把眼睛的位置預留出來。我們以這個紅色為基準降調，得到其他部位的色調。

**5.** 野雞的羽毛色彩多變且細膩，在平鋪大色時要注意色彩的變化與和諧。這也是我們先把最濃重的紅色畫出來的原因。

**6.** 在畫尾羽時注意用筆，利用筆鋒畫出尾羽的那種神韻。不拖拉猶豫，方可見其精神。

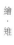

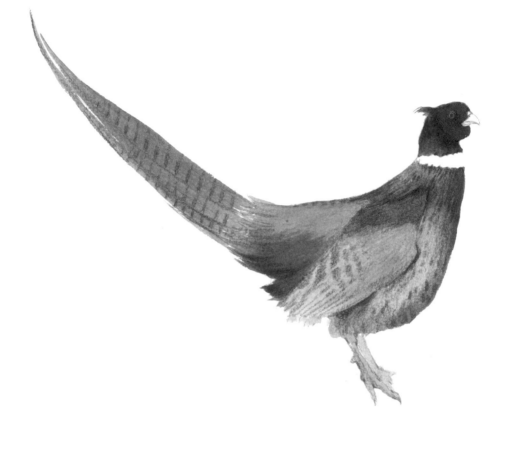

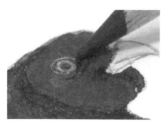

**7.** 把鉛筆削尖，細膩地刻畫野雞的頭部，注意顏色的漸變融合，各部分形體的起伏變化。

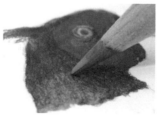

**8.** 羽毛的繪製上，利用多種顏色互換的方法表現出羽毛的光澤。

**9.** 在表現形體時可用藍色鉛筆，產生通透的畫面效果。雖然這是一幅較繁瑣的畫，但是畫面效果要給觀者一種輕鬆自如的感覺。

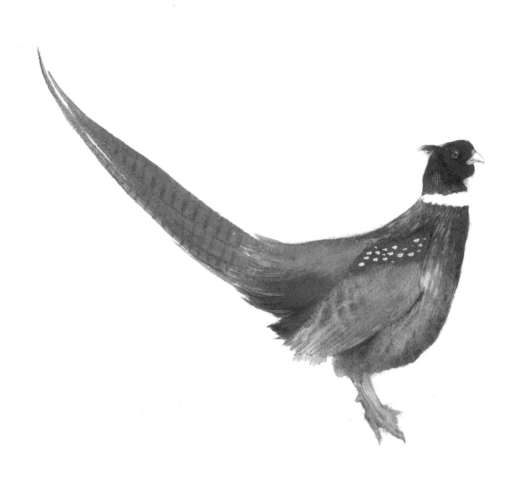

肆

**10.** 用棉花棒揉搓，讓零散的細節融入整體的畫面。雖然會損失前面精心刻畫好的精彩的局部，但是不要心疼，這是為了整體畫面的需要。

**11.** 用狼毫勾線筆蘸取白色畫出細節，如果你能夠熟練地掌握水彩，在這裡也可以用水彩繼續深入刻畫。

**12.** 經過前後一擦一提，我們最後要進行整體的進一步塑造和刻畫，直到畫面令人滿意。

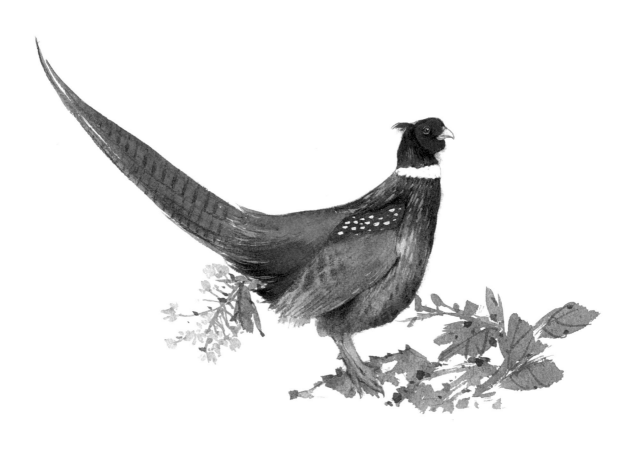

**伍** 完

**13.** 羊毫用筆,調和出淺灰色,畫出石頭和地面。並在灰色裡面調入綠色,畫出植物的葉片。

**14.** 羊毫筆洗乾淨後,調和黃色,點出花頭。注意疏密聚散,整個的態勢和主體形成呼應。

**15.** 用狼毫筆勾葉脈,連花柄。畫面上的野雞造型,搭配上開放的野花,更多了一份野氣。

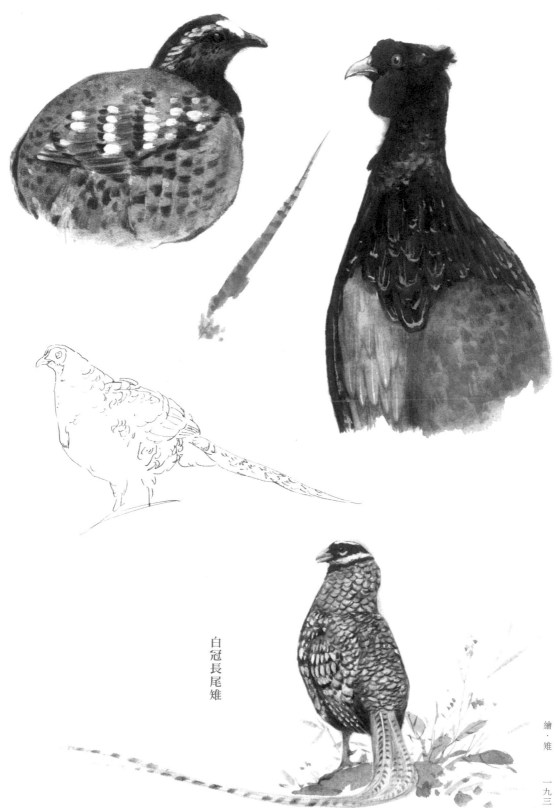

白冠長尾雉

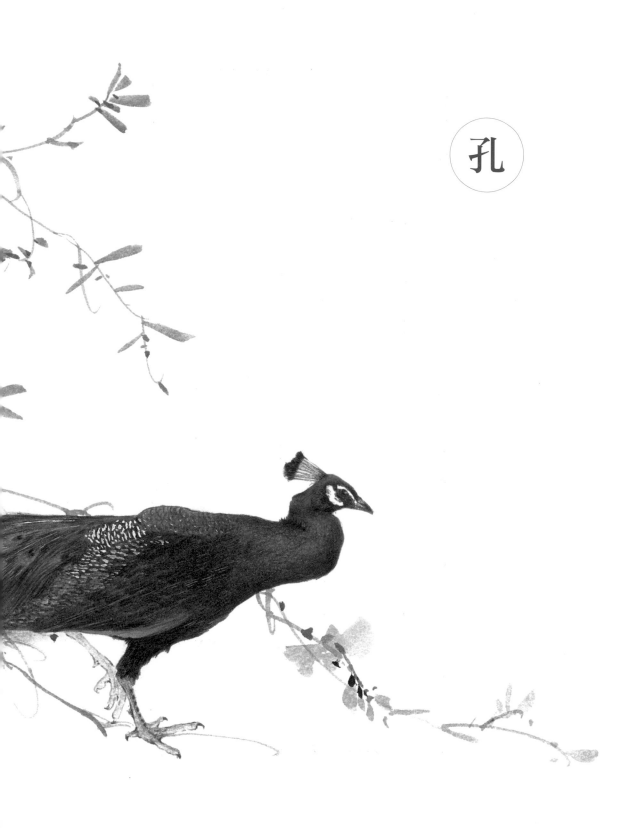

## 九歎・遠遊

駕鸞鳳以上遊兮

從玄鶴與鶄明·

·孔鳥飛而送迎兮
·

騰群鶴於·瑤光

·鶄明：傳說中的神鳥。鶄，音同焦。

·孔鳥：孔雀。

·瑤光：星名，即北斗七星的第七星。

大意：

駕乘鸞鳥鳳凰天上飛翔，玄鶴鶄明緊緊跟隨身旁。

孔雀漫天飛舞迎來送往，仙鶴成群騰越北斗瑤光。

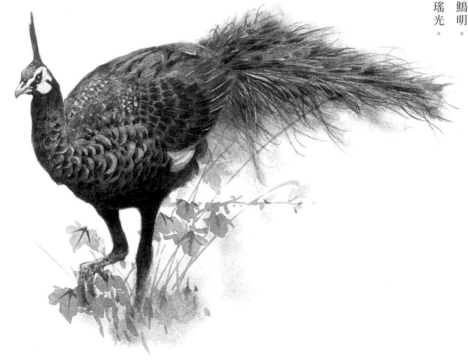

駕鵉鷺鳳以上遊兮，從玄鶴與鷦明。

孔鳥飛而送迎兮，騰群鶴於瑤光。

# 孔

孔——孔雀。鳥綱，雉科。中國產的為綠孔雀，國家一級保護動物。雄鳥體長約
220 釐米，羽色絢爛，以翠綠、亮綠、青藍、紫褐等色為主，多帶有金屬光澤。尾
上覆羽延長成尾屏，上有五色金翠錢紋，開屏時尤為豔麗。雌鳥無尾屏，羽色暗
褐而多雜斑。多棲息於山腳一帶河溪沿岸，以種子、漿果為食。

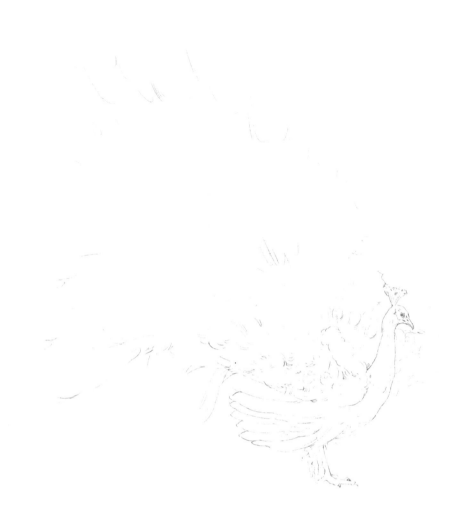

起

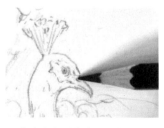

**1.** 藍孔雀身形高大，頭似雞，有冠。由於孔雀尾部長且大，所以要考慮好畫面整體構圖，把尾部的位置預留好。線稿先從頭部畫起，頭部略靠下。

**2.** 繪至頸部時，注意運筆的節奏時重時輕，將其形態表現出來。頸部、背羽、翅膀等做好相互銜接的提示，方便後面的鋪色和刻畫。

**3.** 繪製不同部位的羽毛時，要心中有數，尾部則點到為止。羽毛的線稿不要根根清晰，以免最終效果顯得呆板。

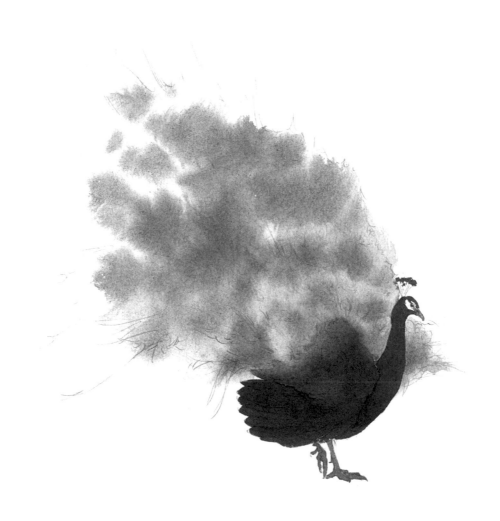

鋪

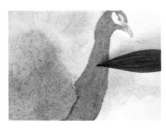

**4.** 用藍色大膽畫出藍孔雀頭部、脖頸的整體顏色，其間注意頭部白色斑紋的留白。順勢用藍色畫出孔雀的冠，一點一提注意用筆的靈活。最後用紅色點出眼睛。

**5.** 將調色盤中剩餘的藍色和紅色混合，畫出背羽的基礎顏色。緊接著調和橙色和赭石畫出孔雀的翅膀，畫時一筆一根，注意筆觸與筆觸之間的銜接。

**6.** 用噴壺將尾羽部分噴濕，側面觀察紙面不呈現反光效果時，用羊毫蘸取藍色和綠色進行點染。顏色越到尾部越淺，水量越大，越能表現羽毛的輕妙。

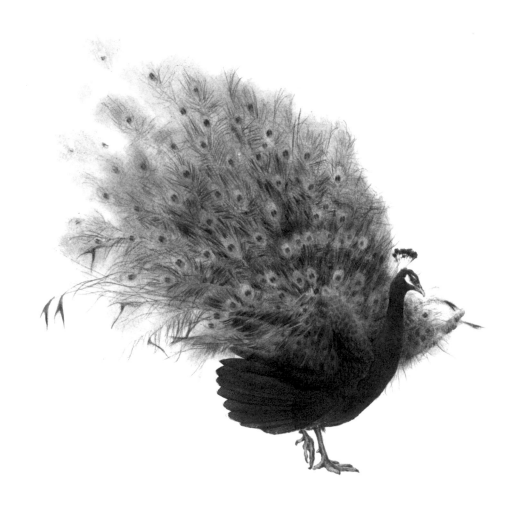

## 塑

**7.** 把藍色鉛筆作為刻畫藍孔雀主體的主要工具，從孔雀的頭頸開始刻畫，越是細小的細節越是要下筆精確而放鬆，不失孔雀整體的靈性。

**8.** 刻畫孔雀羽毛時，是需要耐心的。尾部圓斑花紋為深藍，周邊黃色，有藍綠邊緣，上有絲絲羽枝。可先用藍色、綠色鉛筆交替刻畫，後用黑色鉛筆分出層次。

**9.** 刻畫羽毛的末梢時要注意用筆的虛實，下筆先重後輕，以便表現羽毛的輕盈。用筆輕鬆自然，但也要注意羽毛間的層次，這樣畫出的羽毛才能符合整體效果。

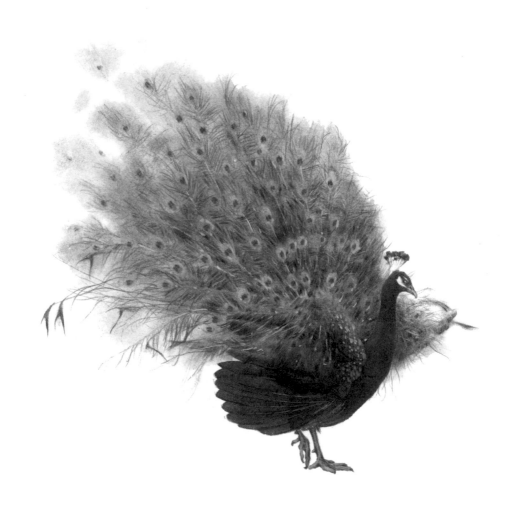

**10.** 用棉花棒揉擦所有的鉛筆筆觸，使畫面更有整體感。可在後面需要繼續刻畫的部分和畫面的暗部反復揉搓，增強畫面的體積感。

**11.** 用狼毫勾線筆蘸取白色顏料，調和少量的藍色和綠色，在亮部和羽毛反光的位置進行點畫，以增強畫面的亮度。注意點到為止。

**12.** 用黑色鉛筆進行最後刻畫。上一步是為提亮畫面，這一步是對整體畫面的調整，使暗部更暗一度。整個畫面在明暗關係上更明確，色彩的對比效果更加明顯。

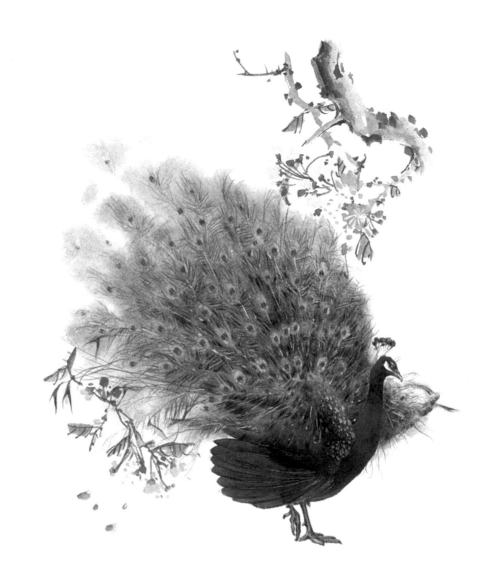

伍

完

13. 用羊毫筆飽蘸赭石色，筆尖調一些黑色，整個筆肚形成顏色的漸變，快速行筆，留出飛白，畫出櫻花樹的老幹。復在筆尖調和褐色，畫出旁枝。

14. 羊毫筆蘸取白色，筆尖調紅，朝內點櫻花瓣。花瓣邊緣至花心形成由紅到白的漸變。混合筆尖的紅色和白色，畫出粉色的花苞。再混入土黃色，畫出葉片。

15. 用狼毫筆調白色畫蕊絲，點黃色花蕊。點蕊時筆尖跳躍，勿畫得呆板刻意。最後用狼毫筆蘸取畫櫻花枝幹剩餘的顏色，勾出葉筋，畫出細節。

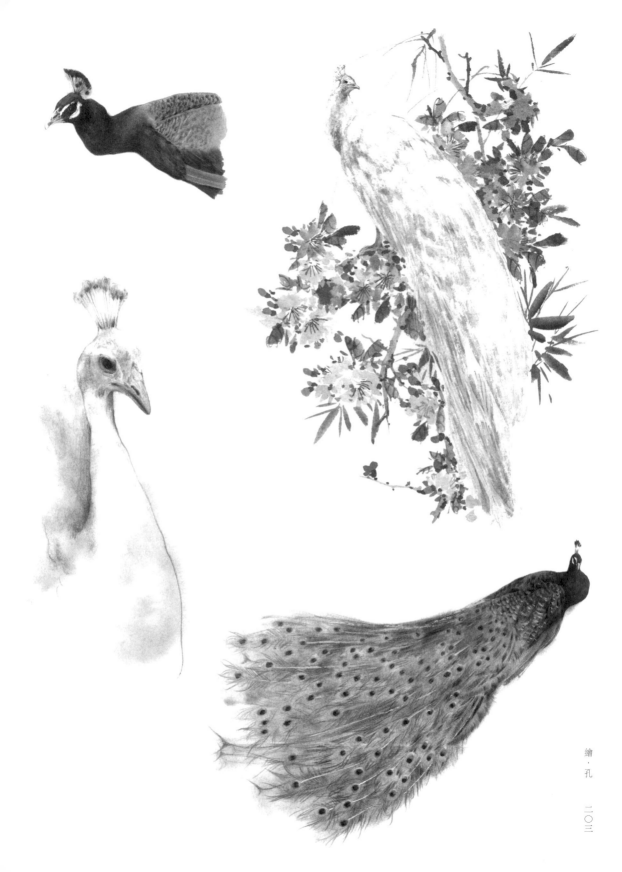

繪・孔

二〇三

# 跋

　　去年此時，正在創作我的處女作《詩經草木繪》。在其出版後近一年裡，這本書得到了讀者的諸多回饋，有讚譽，當然也有很多建議。在此，我為書中的不足之處致以歉意。通過和讀者交流，我對書籍的作用有了更多的認識，在繪畫教學的路上也更進了一步。因此，在《詩經草木繪》出版一段時間後，我便開始準備這本書的姊妹篇——《楚辭飛鳥繪》。

　　當我們穿越時空來到戰國時代，無法不為這個時代絢麗輝煌、詭譎浪漫的文化而著迷。正是楚辭開啟了中國浪漫主義文學的源頭。劉勰《文心雕龍·辨騷》曾評價：「才高者苑其鴻裁，中巧者獵其豔辭，吟諷者銜其山川，童蒙者拾其香草。」我此番則選取了《楚辭》中的飛鳥。春秋戰國時期，楚人好以鳥喻人或以鳥喻國，故《楚辭》中多以鳳凰、鷥鳥比喻賢德之人，鳩、梟、雉等比喻奸佞小人。無論哪種比喻，其實都帶有古人自我調侃的無奈，而鳥卻是無辜的，因此，我便萌生要為凡鳥（包括雞等家禽）正名的想法。所以在《楚辭飛鳥繪》中多選凡鳥。另一個更實際的原因就是這些凡鳥大多是我們熟識的，更方便我們觀察摹寫。

　　《楚辭飛鳥繪》的整體佈局和《詩經草木繪》大致相同，依然分五步給大家進行繪畫講解。在五步法前增講了一個「解」的章節，其中融入了中國古人畫鳥的方法，並配以圖例，後面附以鳥的骨骼、外形、羽毛等的講解。為了更好地表現鳥的羽毛質感，這本書中還會用到水溶性彩色鉛筆和多種輔助工具。鑒於《詩經草木繪》的經驗，這本書從文字到配圖都採用了更多角度，以全方位地展示《楚辭》中的鳥。

　　整本書當中，鴻雁是我最後繪製完成的。畫面上兩隻鴻雁離開腳下的蘆葦地，振翅雙飛。天空一輪淡月，光漫濕地，好不蒼涼。《楚辭·九辯》中對雁有這樣的記載：「愴恍懭悢兮，去故而就新……廓落兮羈旅而無友生……雁雍雍而南遊兮，鶤雞啁哳而悲鳴。」雁具有信守時令、定時回歸的特徵，對應到人身上，便是不忘故地，因而文人們願意把雁和依戀故鄉、懷念親人聯繫起來。在《楚辭飛鳥繪》中，我不取鴻雁的高遠之志，而是畫其所寓的思鄉之情。「孤雁不飲啄，飛鳴聲念群。」姥姥去世後，我便很少回到家鄉，從此家鄉離我越來越遠，竟至成了一個詞、兩個字，或者僅僅是一個符號。

　　大雁思歸，北人望月。到不了的都是遠方，回不去的叫故鄉。謹以此書獻給我的家鄉。

　　感謝兄長楊無銳為本書作序，感謝微博好友「親愛的小柳丁」和「華美極樂鳥」分別為本書提供了鳥的素材與科普知識。最後感謝責編張岩女士對我一路支持和宋曉宇先生為本書承擔了注譯工作。

<div align="right">

介疾寫於甬上

戊戌年孟夏末

</div>

掃描上方 QR Code

點選「圖書資源」

即可免費查看和下載 18 幅鉛筆線稿圖

# 楚辭・飛鳥・繪：
## 水彩・色鉛筆的手繪技法，重現古典文學的唯美畫卷

| | |
|---|---|
| 作　　　者 | 介疾 |

發　行　人　林敬彬
主　　　編　楊安瑜
編　　　輯　林奕慈
內 頁 編 排　李偉涵
編 輯 協 力　陳于雯、林裕強

出　　　版　大旗出版社
發　　　行　大都會文化事業有限公司
　　　　　　11051台北市信義區基隆路一段432號4樓之9
　　　　　　讀者服務專線：（02）27235216
　　　　　　讀者服務傳真：（02）27235220
　　　　　　電子郵件信箱：metro@ms21.hinet.net
　　　　　　網　　　　址：www.metrobook.com.tw

郵 政 劃 撥　14050529 大都會文化事業有限公司
出 版 日 期　2019年04月初版一刷
定　　　價　380元
I S B N　978-986-97047-4-8
書　　　號　B190401

Metropolitan Culture Enterprise Co., Ltd.
4F-9, Double Hero Bldg., 432, Keelung Rd., Sec. 1,
Taipei 11051, Taiwan
Tel:+886-2-2723-5216　Fax:+886-2-2723-5220
E-mail:metro@ms21.hinet.net
Web-site:www.metrobook.com.tw

◎本書由湖北美術出版社授權繁體字版之出版發行。

**國家圖書館出版品預行編目（CIP）資料**

楚辭.飛鳥.繪：水彩.色鉛筆的手繪技法,重現古典文學
的唯美畫卷 / 介疾著. -- 初版. -- 臺北市：
大旗出版：大都會文化發行, 2019.04
208面；17x23公分
ISBN 978-986-97047-4-8(平裝)

1.水彩畫 2.花鳥畫 3.繪畫技法
948.4　　　　　　　　　　　108001608

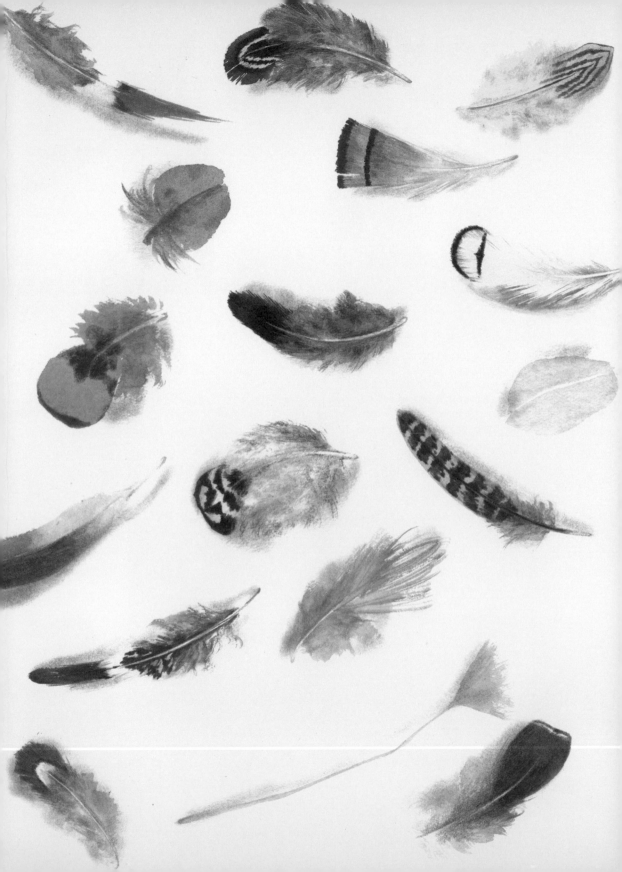

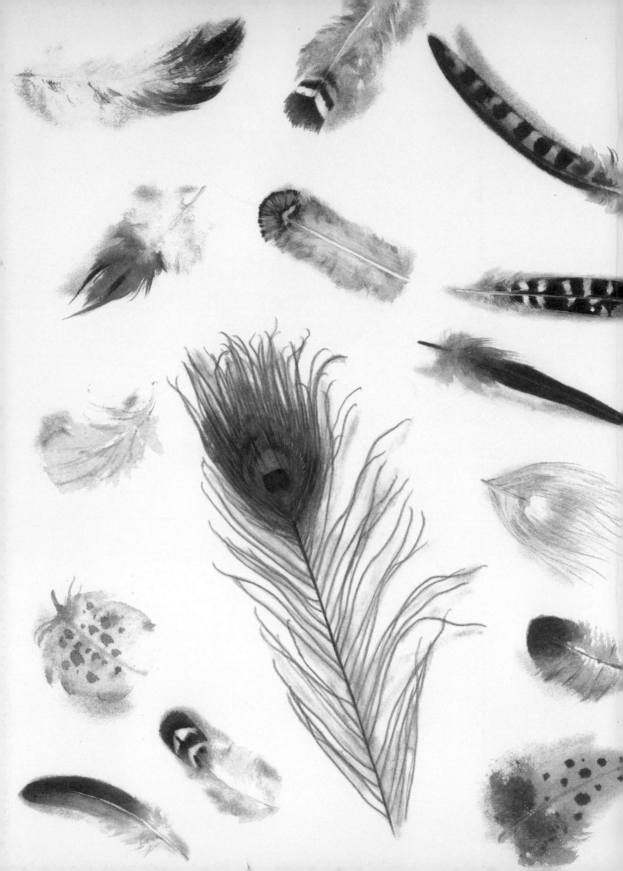